定期テスト **ズバリよくでる** | 美術 | 全教科書版 | 美術

本書は日本文教出版発行の「美術」を参考に編集してあり
並び順は,学校での標準的な学習順をもとにしています。

もくじ

Step 1　基本チェック　1章 アニメーションの背景画

10分

■ 赤シートを使って答えよう！

❶ アニメーションの用語　▶教1 p.2-5

動くものは背景画には
描かれないよ！

- □ 背景画…［美術ボード］をもとに描かれる。場面によって細密に描かれたり，省略されたりする。

- □ ［セル］…キャラクターなどの動くものが描かれた透明なフィルム。背景画と合成して１カットが完成する。

- □ 絵コンテ…映画全体の設計図となる。

- □ ［ラフスケッチ］…イメージを共有する目的で描かれる。この段階で，［美術設定］がされる。

❷ 背景画の制作過程　▶教1 p.2-5

- □ 監督が［絵コンテ］を描く。これが，映画全体の設計図となる。
 ↓

- □ ラフスケッチで［美術設定］をする。これによって，イメージが共有される。
 ↓

- □ ［絵の具］を用いて，美術ボードを作成する。これは，演出家との協議の上で決めた，［光源］の方向・季節・時間帯・天候のイメージを共有する目的で作成される。
 ↓

- □ それをもとに［背景画］が完成する。その上に［セル］と呼ばれる透明なフィルムを合わせる。このフィルムには，キャラクターや草木などの動くものが描かれている。近年では，コンピュータで合成されることもある。

❸ 背景画のしくみ　▶教1 p.2-5

- □ 背景画は，実際に画面で使用されるよりも大きなサイズで描かれ，背景画とセル画の位置を合わせるための［タップ穴］が開けられている。

- □ ［構図］…視点の高さや向きを変えることで変化し，画面の印象に大きく影響する。臨場感や安定感などを表すことができる。

- □ 背景画で表現されるのは，物語を印象づける季節や時間の流れである。美術ボードの段階で絵の具が用いられ，重要な場面の印象が決定される。

Step 2 予想問題 : **1章 アニメーションの背景画** **10分**
（1ページ10分）

❶ 背景画の制作工程について，次の問いに答えなさい。

□ ❶ アニメーションの背景画についての説明文を，A〜Dを正しい順に並べ替えなさい。

（　　　→　　　→　　　→　　　）

A ラフスケッチが描かれる。
B 絵コンテを描く。
C 背景画が完成する。
D 絵の具を用いて，美術ボードを作成する。

□ ❷ 背景画に合成する，動くものを描いた透明なフィルムを何というか。

（　　　　　　　　　）

【 背景画の用語 】

❷ 背景画の用語について，次の各問いに答えなさい。

□ ❶ 次の用語の説明として正しいものを⑦〜⑨から選び，記号で答えなさい。

① 絵コンテ（　　　）　　② ラフスケッチ（　　　）　　③ 美術ボード（　　　）

⑦ イメージを共有する。
⑨ 映画の設計図。
⑨ 代表的な背景シーンを描いたもので，着彩されている。

□ ❷ ❶の①を描くのは誰か。（　　　　　　　）

□ ❸ ❶の②によって行われる，工程を何というか。（　　　　　　　）

どのタイミングで着彩されるかな？

【 背景画の演出 】

❸ 背景画の演出について，次の各問いに答えなさい。

□ ❶ 色彩の工夫によって表現できることとして間違っているものを1つ選び，記号で答えなさい。（　　　）

⑦ 季節　　　⑨ 時間帯　　　⑨ 視点の向き　　　⑨ 時間の流れ

□ ❷ 構図の工夫によって表現できることとして間違っているものを1つ選び，記号で答えなさい。（　　　）

⑦ 視点の高さ　　　⑨ 臨場感　　　⑨ 遠近感　　　⑨ 光源の向き

□ ❸ 次の構図の説明として正しいものを1つずつ選び，記号で答えなさい。

A 三角構図（　　　）　　　　B 対角線構図（　　　）

⑦ ダイナミックな動きのある画面。
⑨ 遠近感が強調される画面。
⑨ 安定感のある画面。

Step **3** | 予想テスト | **1章 アニメーションの背景画**

30分　目標 80点　/100点

❶ アニメーションの背景画について，次の各問いに答えなさい。 思

□ **❶** Aの名称を答えなさい。

□ **❷** Aによって合成される透明なフィルムを何というか。

□ **❸** 実際に映像に使用されるのは，B-Dのうちどの部分か。

□ **❹** 背景画は何をもとに描かれるか？

□ **❺** ❹は，一般的に着彩されているか，されていないか。

□ **❻** この背景画の水平線は，何の高さと一致するか。

□ **❼** この場面で，光源となっているものは何か。

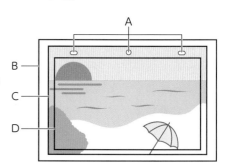

❷ アニメーションの背景画の用語について，次の各問いに答えなさい。

□ **❶** 次の用語の説明として正しいものを，下の語群から選び，記号で答えなさい。 技
　① キャラクターや草木など，動くものが描かれる。
　② 時間帯や季節や光源の向きなどを設定すること。
　③ 重要な場面が着彩によって描かれたもの。
　④ イメージを共有する目的で描かれる。
　⑤ 映画の設計図となるもの。
　　㋐ 絵コンテ　　㋑ 美術ボード　　㋒ セル　　㋓ ラフスケッチ
　　㋔ 美術設定

□ **❷** 背景画の制作工程の説明文を，正しい順に並べかえなさい。 技
　① 背景画が完成する。
　② 演出家との協議の上で，美術ボードがつくられる。
　③ 絵コンテが作成される。
　④ ラフスケッチが作成される。
　⑤ セルが合成される。

❸ アニメーションの制作について，次の問いに答えなさい。

□ **❶** 次の①〜⑤のことが決められるのは，どの段階か，次の各問いに答えなさい。 技
　① 構図　　② 動き　　③ セリフ　　④ 光源の向き　　⑤ 色彩
　　㋐ 美術ボード　　㋑ シナリオ　　㋒ ラフスケッチ　　㋓ 絵コンテ

❹ 背景画の構図について，次の各問いに答えなさい。

☐ ❶ 構図の説明として間違っているものを選び，記号で答えなさい。技
　　　⑦ 視点の高さによって変化する。
　　　⑦ 視点の向きによって変化する。
　　　⑦ 緊張感や臨場感を表すことができる。
　　　⑦ 色彩によって変化する。

☐ ❷ 次の説明にあてはまる構図を下の語群から選び，記号で答えなさい。技
　　　① 安定感がある。
　　　② 動きがある。
　　　③ 周囲を暗くして，見せたい箇所に視線を誘導する。
　　　④ どこまでも続く奥行きを演出する。
　　　⑤ 上下・左右が対称になる構図。
　　　　⑦ シンメトリー構図　　　⑦ トンネル構図　　　⑦ 三角構図
　　　　⑦ 放射構図　　　⑦ 対角線構図

❶ 各4点	❶		❷		❸		❹	
	❺			❻			❼	
❷ 各4点	❶ ①		②	③		④		
	⑤		❷					8点
❸ 各4点	❶ ①	②		③		④		⑤
❹ 各4点	❶			❷ ①		②		
	③		④			⑤		

| Step 1 | 基本チェック | 2章 絵と彫刻の表現 |

10分

■ **赤シートを使って答えよう！**

❶ 制作の流れ　▶ 教1 p.10-11

☐ 作品の制作は，以下の手順で行う。

　① 構想を練る…想像や着想を様々な ［ 観点 ］ から考える。

　② 構成や ［ 配置 ］ を考える…アイデアスケッチを複数枚描く。

　③ 下絵を描く。

　④ 着彩する…表現したい意図に合って，特に全体のまとめ役となる色を
　　 ［ 主張色 ］ という。全体をどのように表すか配色にも気を配る。

☐ 構想の仕方…アイデアは身近な生活や経験から生まれる。自分の身の周り
　にあるものの色や形に着目する。

☐ ［ マッピング ］ …一つのテーマから連想した ［ 言葉 ］ やイメージをつ
　なげていく。

☐ ［ アイデアスケッチ ］ …発想したことを ［ 絵 ］ や言葉で表す。制作
　途中に自由に描き足したり，周りの人に相談したりすると，新しい発見が
　ある。

制作は，構想を練る
ことから！

❷ 自然物や作品の造形を鑑賞する　▶ 教1 p.10-11

☐ 自然の美しさから生まれた造形の規則性や ［ 連続性 ］，構造，美しさや
　特徴に着目する。

☐ 私たちの生活の中には，巻貝の殻の ［ らせん ］ のような階段，蜂の巣
　と同じ ［ ハニカム構造 ］ をしたサッカーのゴールネットなどがある。

☐ ［ 色彩 ］ や形，素材，制作技法に着目する…モチーフの ［ 特徴 ］ をいか
　にとらえ，［ 表現 ］ されているか。

☐ 祭具のデザイン…祭りなどでは，日常とは違った演出をするために，あら
　ゆる ［ 造形物 ］ が工夫して使われている。

テスト
に出る

構想を練るときに，アイデアスケッチをする。

Step 2 予想問題 ● **2章 絵と彫刻の表現**

10分
（1ページ10分）

【 構想を練る 】

❶ 構想の練り方について，次の各問いに答えなさい。

□ ❶ 次の⑦〜⑤は，制作の手順について述べている。正しい順に並べ替え，
記号で答えなさい。

（　　　　→　　　　→　　　　→　　　　）

⑦ 構成や配置を考える。　　　 ④ 下絵を描く。
⑦ 構想を練る。　　　　　　　 ⑤ 着彩する。

【 構想と制作 】

❷ 構想と制作のポイントについて，次の各問いに答えなさい。

□ ❶ 次の説明文のうち正しいものには〇を，間違っているものには×を書きなさい。

① ものの形や色が現実と違ってはいけない。（　　　　）

② 視点の向きを変えたり，ものの大きさを変えたりしてもよい。（　　　　）

③ 質を変えて表現してもよい。（　　　　）

④ 具体的な物語などから，自由な発想で描くようにする。（　　　　）

⑤ 筆で絵の具をぬるだけで表現しなければならない。（　　　　）

⑥ アイデアスケッチは，自由に描き足してよい。（　　　　）

【 造形物の鑑賞 】

❸ 造形表現について，次の各問いに答えなさい。

□ ❶ 次の文章の，空欄に適する語を下の語群から選び，記号で答えなさい。

私たちの生活は，美しい自然物を発想源とした造形物で彩られている。その特徴は，
①（　　　　）や連続性があることだ。例えば，正確な②（　　　　）が連なる蜂の巣の形
は③（　　　　）と呼ばれ，サッカーボールやサッカーのゴールネットに用いられて
いる。そのような④（　　　　）な構造の例として，巻貝の有機的な⑤（　　　　）構造も，
建築物などに見られることがある。

造形物を鑑賞する時は，形や色彩，⑥（　　　　），制作技法などに着目する。特に，
祭りに見られる造形物に対しては，制作の意図や⑦（　　　　），⑧（　　　　）の中の
美術の働きを意識する必要がある。

⑦ 素材 　④ 規則性 　⑦ らせん 　⑤ 社会 　⑦ 幾何学的 　⑦ 工夫
⑦ 六角形 　⑦ ハニカム構造

Step 1 基本チェック　3章 素描

10分

■ **赤シートを使って答えよう！**

❶ スケッチ　▶ 教1 p.60

☐ デッサン（素描）…おもに単色で描かれ，[線] や明暗の調子で対象物
を正確に描写する。

☐ スケッチ…対象物を短時間で [大まかに] 描写する。

☐ スケッチ・デッサンの表現材料

[鉛筆]	ペン	[コンテ]	木炭	毛筆
太さや濃さの変化が可能。	かたくて細い線が出せる。	やわらかく太い線が出せる。	こすって明暗を表現できる。	色の濃淡と太さの変化が出せる。

❷ タッチのいろいろ　▶ 教1 p.60

☐ 次の図が示す鉛筆の表現に適している技法を，㋐〜㋑の選択肢の中から選
びなさい。
① [㋑]　② [㋓]　③ [㋐]　④ [㋒]

①
③
②
④

いろいろな表現ができるね！

> ㋐ 指でこする　㋑ ハッチング　㋒ 指でこすった後，消しゴムで描く
> ㋓ 鉛筆を寝かせて描く

☐ 明暗のつけ方
・立体の表し方…立体の三面のうち，一番明るくなる面を考える。
・陰影の出し方…光の当たる方向に注意する。また，立体面の影だけでなく，
床面にも影がつくことに注意する。

光が強く当たる部分が明るくなる。

Step 2 予想問題 ： **3章 素描**

⏱ **10分**
（1ページ10分）

【 デッサンの表現方法 】

✏ よく出る

❶ **デッサンで使う表現材料の特色について，次の各問いに答えなさい。**

□ ❶ 次の文は，デッサンの画材について述べたものである。それぞれにあてはまるものを㋐～㋕から1つずつ選び，記号で答えなさい。

① かたく鋭い線で，細密画などの繊細な表現に向いている。（　　　）

② 日常でよく使われている材料。描いたり消したりが自由で，細い線と太い線，強い線と弱い線など，幅広い表現ができる。（　　　）

③ 筆を運ぶ勢いや強弱に変化をもたせることによって，線の太さを自在に表現できる。（　　　）

④ やわらかく太い線で，ときには濃くぬりこんだり，指でこすったりして明暗の調子をつけることができる。（　　　）

㋐ コンテ	㋑ 鉛筆	㋒ ポスターカラー	㋓ 墨
㋔ 油絵の具	㋕ ペン		

【 明暗 】

❷ **右のア・イの立方体は，それぞれ左上の方向から光が当たっている。次の各問いに答えなさい。**

□ ❶ ①～⑥の面で，最も明るい面はどれか。（　　　）

□ ❷ ①～⑥の面で，最も暗い面はどれか。（　　　）

□ ❸ ㋐と㋑で，見ている視点が高いのはどちらか。（　　　）

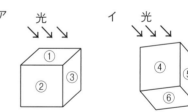

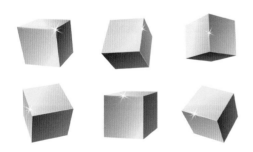

光の向きを意識しよう！

💡 **ヒント** 上から光が当たる場合，上の面が最も明るくなる。

✖ **ミスに注意** 上の面が見えるときは視点が高く，下の面が見えるときは視点が低い。

Step 1 基本チェック 4章 デザインと工芸

10分

■ 赤シートを使って答えよう！

❶ デザイン ▶ 教2・3上 p.38-39

☐ ［ 視覚伝達 ］ デザイン…多くの人に知らせる，伝えるためのデザインでポスターや書物の表紙，商業広告や案内図など。

☐ ［ ユニバーサル ］ デザイン…安全性と快適性を求めたデザイン。使う人のことを考えた，人に優しい商品や建物や空間のデザイン。

☐ ［ 工業 ］ デザイン…生活に豊かさを求めた製品のデザイン。生産工程の効率性，機能性，装飾性を備えたデザイン。

☐ ［ バリアフリー ］ デザイン…「点字ブロック」など，ある特定の人が感じる不便さ（バリア）を取り除く（フリーにする）ためのデザイン。

☐ ［ 環境 ］ デザイン…自然や環境に調和させる対象物や公園や街並みのデザイン，都市デザインなど。

☐ ［ エコ ］ デザイン…製品組み立てから使用，廃棄までのすべての工程で環境保全に配慮した製品やサービスを含めたデザインで，地球の未来を考えたデザイン。

❷ 工芸 ▶ 教2・3上 p.38-39

☐ 職人が一つ一つ手作業で作ったものを ［ 工芸品 ］ という。そのため，機械で大量生産された品にはない独特な味わいがある。

☐ 工芸品は，［ 実用 ］ 性と芸術性の両方を兼ね備えており，使われる場面を想定して，機能的なデザインがされている。

☐ ［ 木工 ］…木材を用いて制作された工芸品。本来は水分や油分に弱い素材だが，使用される場面に応じた加工が施され，日用品として使用されている。

☐ ［ 金工 ］…金属という素材で作られた工芸品。たたくとのび，おり曲げやすい，といった加工のしやすさから，あらゆる形に加工される。

☐ 焼き物…［ 土 ］ で成形され，焼くことによって強度をつけられた工芸品。食器として作られる際は，かまどにいれる直前に ［ 釉薬 ］ が塗られる。

☐ 伝統工芸のデザイン…日本には美しい ［ 四季 ］ があり，その変化に応じて，風情のある色彩や香り，手触りがデザインされ，その季節ごとの花や植物が柄としてデザインされることもある。

工芸品と工業製品の違いは？

Step 2　予想問題　4章 デザインと工芸

10分
（1ページ10分）

4章

【 様々なデザイン 】

❶ さまざまなデザインについて，次の問いに答えなさい。

☐ ❶ 次の文は，さまざまなデザインについての説明文である。それぞれにあてはまるものを⑦～⑰から選び，記号で答えなさい。

① 年齢・国籍・性別・文化が違っていても，直観的に誰もが使い方が分かるデザイン。
（　　）

② 多くの人に知らせる，伝えるためのデザインでポスターや書物の表紙，商業広告や案内図など。（　　）

③ 製品組み立てから使用，廃棄までのすべての工程で環境保全に配慮した製品やサービスを含めたデザインで，地球の未来を考えたデザイン。（　　）

④ 自然や環境に調和させる対象物や公園や街並みのデザイン，都市デザインなど。
（　　）

⑤ 「点字ブロック」など，ある特定の人が感じる不便さ（バリア）を取り除く（フリーにする）ためのデザイン。（　　）

⑥ 生活に豊かさを求めた製品のデザイン。生産工程の効率性，機能性，装飾性を備えたデザイン。（　　）

⑦ 工業デザイン　　　④ ユニバーサルデザイン　　　⑦ 視覚伝達デザイン
⑤ エコデザイン　　　⑦ バリアフリーデザイン　　　⑦ 環境デザイン

【 工芸 】

❷ 工芸品について，次の各問いに答えなさい。

☐ ❶ 工芸品の特徴として正しいものを，⑦～⑦の中から1つ選び，記号で答えなさい。
⑦ 機械によって大量生産される。　　　　　　　　　　　　　（　　）
④ 職人の手作業によって制作される。
⑦ 均一な品質が特徴的である。
⑤ 季節性を反映させず，通年で使われることを想定されている。
⑦ 芸術性が重視され，実用性はあまり重視されない。

☐ ❷ 焼き物の耐久性を上げるために，かまどにいれる直前にぬられる薬を何というか。
（　　）

☐ ❸ 金属という素材の特徴として間違っているものを選びなさい。（　　）
⑦ 熱を通しにくい。　　　④ 切りやすい。　　　⑦ たたくと，よくのびる。
⑤ 光沢がある。　　⑦ 折り曲げやすい。

☐ ❹ 木材から作られた工芸品を何というか。（　　）

Step 1 | 基本チェック | 5章 鑑賞

10分

■ 赤シートを使って答えよう！

❶ 身のまわりの色彩と形　▶ 教1 p.26-27

暖かい色と冷たい色を見分けよう！

☐ 自然物の色彩…自然物には，それぞれ異なる色彩があり，季節や時間帯によって色が変わるものも存在する。赤，だいだい，黄といった温かみのある色を［ 暖色 ］といい，青系統の冷たい感じの色を［ 寒色 ］という。また，緑や紫といった［ 中間色 ］もある。

☐ ［ グラデーション ］…色が徐々に変化している様子のこと。日本語で「階調」という。

☐ ［ コントラスト ］…色の対比のこと。有彩色と無彩色，暖色と寒色など，隣り合う色彩が異なるほど，対比は強くなる。

☐ 自然の形…私たちが生活する環境や生活用品には，自然物の形や構造が取り入れられることがある。そこには造形的な美しさのみならず，機能性がある。特に，植物や結晶などには，一定の規則性や［ 連続 ］性がある。

❷ 芸術作品の鑑賞　▶ 教1 p.26-27

☐ 主題…テーマともいう。描かれている人物や［ モチーフ ］，そして描かれている物語など。直接的に描かれたり，隠喩的・象徴的に描かれたりすることもある。

☐ ［ 構図 ］…絵画の印象を大きく左右する要素。物の配置や画面への取り入れ方によって，三角構図や対角線構図など，様々な表現方法がある。

☐ 形…対象物をしっかりと観察した上で描かれた具象的な描き方と，イメージを追求した［ 抽象 ］的な描き方がある。また，マニエリスムのように，対象を観察した上で，意図的に形を誇張・歪曲した描き方もある。

☐ 時代性…時代性や地域は，独特の美意識を形成する。そのため，芸術作品には時代・地域ごとの［ 様式 ］が生まれた。

☐ 質感…画材や［ 材料 ］によって，それぞれ特徴的な質感がある。一つの作品の中で異なる材料や画材を組み合わされた，質感の違いを楽しむこともできる。

☐ 鑑賞…美術館で一点一点の作品と対峙する従来の鑑賞方法のほかに，空間全体が演出された［ インスタレーション ］や，鑑賞者どうしの交流が生まれる［ アートイベント ］が開催されるなど，鑑賞方法は多岐にわたる。

Step **2** | 予想問題 : **5章 鑑賞**

10分
（1ページ10分）

5章

【 自然物の美しさ 】

❶ 自然物の造形と色彩について，次の各問いに答えなさい。

□ ❶ 自然物と芸術作品のかかわりについて，間違っているものを1つ選び，記号で答えなさい。（　　）

　　㋐ 日本の伝統工芸は，四季の変化を取り入れている。

　　㋑ 自然物の色や形が芸術作品に用いられることはない。

　　㋒ 素材の持ち味は，美術作品や食品のデザインにも生かされている。

　　㋓ 自然物の形態は，美しさだけではなく，機能的な利点もある。

□ ❷ 次の①と②は，自然物を取り入れた例である。それぞれ元となったものを㋐〜㋑から選び，記号で答えなさい。

　　① サッカーのゴール（　　　）　　② らせん階段（　　　）

　　㋐ 巻貝　　　㋑ ハニカム構造

□ ❸ 自然界に多く見られる，色が徐々に変化していく階調を，カタカナで何というか。（　　　　　）

□ ❹ 次のような自然物①〜②にあてはまる色彩を，㋐〜㋑から選び，記号で答えなさい。

　　① 桜の花，いちごの実，夕焼け，オレンジの実（　　　）

　　② ラピスラズリ，青空，ネモフィラの花（　　　）

　　㋐ 寒色　　　㋑ 暖色

【 美術作品の鑑賞 】

❷ 美術作品の鑑賞について，次の各問いに答えなさい。

□ ❶ 物の配置によって決まり，絵画作品の印象に影響するものは何か。（　　　　　）

□ ❷ イメージを追求してつくられた立体作品は，具象的・抽象的のどちらの傾向があるか。（　　　　）

□ ❸ 19世紀に開花し，ものの立体感よりも表面の色の印象を描いた芸術運動を何というか。（　　　　）

□ ❹ 展示空間全体を作家のコンセプトで表現したものを何というか。（　　　　）

□ ❺ 公園の遊具や，街中に配置された立体作品を何というか。（　　　　）

□ ❻ ❺や特徴的な外観の建築物の総称を何というか。（　　　　）

Step 1 **基本チェック** **6章 焼き物** 🕐 10分

■ 赤シートを使って答えよう！

❶ 土でつくる（焼き物）　▶教1 p.65, 67

粘土は均一にしないと割れやすくなるよ！

☐ 土（粘土）の特性…成形しやすく，高温で焼くと［ かたくなる ］。

☐ 制作のポイント…成形前によく練ることで，土の中で［ 空気 ］を抜き，質を均一にする。かたさは耳たぶくらいにする。

☐ 成形の方法…粘土の厚みは，できるだけ均等にする。

☐ ［ 手びねり ］

粘土のかたまりから，手で直接形をつくる。

☐ ［ ひも ］づくり

粘土でひもを作り，巻き重ねて接着する。

☐ ［ ろくろ ］づくり

回転する力で粘土を引き上げて成形する。

☐ ［ 板 ］づくり

粘土の板をつくり，どべ（水でといた粘土）を接着する。

☐ 制作過程…土練り→成形・加飾→乾燥（風のない［ 日陰 ］でゆっくり十分に）→素焼き（800℃前後）→絵つけ（顔料で模様を描く）→施釉（釉薬をつける）→本焼き（1200℃前後）

☐ 伝統工芸品…佐賀県の［ 有田焼 ］（伊万里焼），栃木県の［ 益子焼 ］，愛知県の［ 瀬戸焼 ］，京都の清水焼，岡山県の備前焼など。

❷ 粘土べらの種類　▶教1 p.65, 67

☐ ［ 切りべら ］
削る。
切り抜く。

☐ ［ くしべら ］
面を大まかにつくる。

なでべら
表面をなめらかにする。

かきべら
（かき取りべら）
粘土をかき取る。

 テストに出る

粘土を焼く前に「釉薬」を塗る。

Step 2 予想問題 ● **6章 焼き物**

10分
（1ページ10分）

【 焼き物 】

よく出る

❶ 焼き物の制作過程について，次の各問いに答えなさい。

□ ❶

土練り → 成形・加飾 → A → B → 絵つけ → 施釉 → C

上の図は，焼き物の制作過程を示している。A〜Cにあてはまる作業を
下の語群からそれぞれ選びなさい。

A（　　　　） B（　　　　） C（　　　　）

| 本焼き | 素焼き | 乾燥 |

□ ❷ 施釉では，作品の表面に釉薬をぬります。「釉薬」のよみがなを書きなさい。
（　　　　　）

□ ❸ 素焼きと本焼きの温度は，それぞれ何度くらいが適切か。⑦〜⑤の中か
らそれぞれ1つずつ選び，記号で答えなさい。

素焼き（　　） 本焼き（　　）

⑦ 100〜300℃ ⑦ 750〜800℃ ⑦ 1200〜1300℃ ⑤ 1600〜2000℃

□ ❹ 乾燥について，正しい説明を⑦〜⑦から1つ選びなさい。（　　）

⑦ 作品を乾燥させるときは，風通しのよい日なたに置くとよい。

⑦ 半乾きのときに，形を修正することがある。

⑦ 乾燥させるときは，作品の内部や下部は乾かさなくてよい。

【 焼き物の形成方法 】

❷ 焼き物の成形の方法について，次の各問いに答えなさい。

□ ❶ 粘土の板を貼り合わせる成形の技法を何というか。
（　　　　　）

□ ❷ ❶の技法で板を接着するときに使う，粘土を水でと
いたものを何というか。（　　　　　）

【 伝統工芸品 】

❸ 焼き物の伝統工芸品について，次の各問いに答えなさい。

□ ❶ 京都の有名な焼き物は，次の⑦〜⑤のどれか。（　　）

⑦ 清水焼 ⑦ 有田焼 ⑦ 益子焼 ⑤ 備前焼

□ ❷ 有田焼のように，白い地色に，赤色を主調として，緑・藍・黄で彩色した
陶磁器のことを何というか。（　　　　　）

Step 1 基本チェック ● 7章 風景画

10分

赤シートを使って答えよう！

❶ 風景画の制作　▶ 教1 p.16-17, p.30-37, p.62

□ ［構図］…物の配置や，画面への取り入れ方によって決まる。視点の高さや視点の向きによって変化し，作品の［印象］に大きく影響する。安定感を与える［三角］構図，バロック時代に多く用いられた，ダイナミックな動きを表現できる［対角線］構図などが代表的である。風景のどの部分を，どのように画面に取り入れるかを決めるとき，［構図枠（見取り枠）］を用いると便利である。

□ ［構想］を練る…風景を観察する際は，複数の［アイデアスケッチ］をするとよい。風景画を描くときは，見えたものすべてを描かなくても，ものを移動させたり省略したりしてもよい。

□ ［遠近法］…前景と後景の差を出して空間を表現する技法。物の配置の仕方で遠近感を出したり，色彩や輪郭線のコントラストで遠近感を出したりする方法がある。水墨画の場合は，墨の［濃淡］で表現する。

❷ 風景画の鑑賞　▶ 教1 p.16-17, p.30-37, p.62

□ 風景画のサイズ…油彩画で用いるキャンバスには，風景画のために企画された比率のものが存在する。風景画全般に用いられるＰサイズ（=Paysage）と，［海］の風景に特化したＭサイズ（=Marine）である。

□ ［透視図法］…平行線が一点に向かって収束するようにして遠近感を出す方法。この収束する点を［消失点］という。街の景観を描くときなどに用いられ，集中する一点に鑑賞者の視線を集めることができる。

□ 様々な風景画…風景画は，東西を問わず好まれた主題であり，時代や地域，そして潮流によって様々な特徴を持つ。

　　・水墨画の山水画…墨だけで描かれる表現技法であり，中国から伝わったものである。墨の濃淡で表現され，遠景の山ほどうすい墨で描かれる。雪舟は，それだけでなく，ダイナミックな線で，迫力ある岩肌の山や，大胆な遠近感を表現した。

　　・琳派の風景画…尾形光琳の《紅白梅図屏風》に代表されるような，大胆な構図と，装飾性あふれるデザイン，そして平面的な黄金の余白が特徴である。その平面的な背景は奥行きや無限の空間の広がりを感じさせる。桃山時代に始まり，江戸時代に広まった。

　　・印象派の風景画…19世紀フランスで開花した芸術運動。チューブ入りの油絵の具が発明されたことで，長時間の屋外制作が可能となった。写実性よりも，光や表面の色の変化を，鮮やかな色彩で表現した。

Step 2 予想問題 ・ **7章 風景画**

10分
（1ページ10分）

【 風景画の制作 】

❶ 風景画の描き方について，次の問いに答えなさい。

☐ ❶ 風景のどの部分を，どのように画面に取り入れるかを決めるとき，用いると便利な道具は何か。（　　　　　）

☐ ❷ 風景画を描くときは，見えたものすべてを描くか，それとも，ものを移動させたり省略したりしてもよいか。

（　　　　　　　　　　　　）

☐ ❸ 前景と後景の差を出して空間を表現する技法を何というか。

（　　　　　）

☐ ❹ 描くものの配置を変えることで変化するものを，何というか。

（　　　　　）

☐ ❺ 街の景観を描くときに用いられる，平行線が一点に集中するようにして遠近感を出す方法を何というか。（　　　　　）

☐ ❻ ❺で使われる，平行線が集中する点を何というか。（　　　　　）

☐ ❼ ❻の高さは，何の高さと同じか。間違っているものを1つ選び，記号で答えなさい。

（　　　）

　　　⑦ 視点　　　④ 見る人の身長　　　⑦ 水平線

【 風景画の鑑賞 】

❷ 風景画の鑑賞について，次の問いに答えなさい。

☐ ❶ バロック時代に多く用いられた，動きのあるダイナミックな構図を何というか。

（　　　　　）

☐ ❷ 次の画家が描いた風景画の画風の説明として正しいものを選び，記号で答えなさい。

　　　① モネ（　　　）　　　② ファン・ゴッホ（　　　）　　　③ ターナー（　　　）

　　　④ マグリット（　　　）

　　　⑦ 異なるものや時間帯が画面の中で共存した空想的な風景。

　　　④ 厚塗りの絵の具で描かれた，うねるような線が集積されている。

　　　⑦ 自然災害などの，自然の偉大さがドラマチックに描かれている。

　　　⑤ 光と色彩の表現に重点を置き，明確な形や重量感は表現されない。

☐ ❸ 琳派の風景画の説明として間違っているものを1つ選び，記号で答えなさい。（　　　）

　　　⑦ 大胆な構図。　　　④ 平安時代に開花した。

　　　⑦ 黄金色の背景。　　　⑤ 装飾性がある。

Step 3 予想テスト ● 7章 絵画

30分 /100点
目標 80点

① スケッチについて，次の問いに答えなさい。

□ **①** 右の図のような立方体を描写する。矢印のように左上から光が当たったとき，一番明るくなる部分と一番暗くなる部分は，それぞれ⑦〜⑤のどこか。技

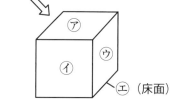

光

⑦

⑦ ⑨

⑦

⑤（床面）

□ **②** 下のA〜Eの表現材料について，次の各問いに答えなさい。技
① ぼかすことができない材料はどれか。
② 立方体を細かくデッサンするのに適していない材料を2つ選びなさい。
③ 短時間の人物クロッキーに適した材料を2つ選びなさい。

| A 鉛筆 | B 木炭 | C コンテ | D ペン | E 毛筆 |

② 風景画について，次の問いに答えなさい。

□ **①** 風景画を描くときの制作の手順を正しく並べ，記号で答えなさい。技
⑦ 下描きする。　⑦ 構図を考える。　⑦ 色を重ねていく。
⑤ 明るい色で薄く彩色する。　⑦ アイデアスケッチをする。

□ **②** 次の文は，遠近法について述べたものである。（　）にあてはまる言葉を下の語群から選び，記号で答えなさい。（同じ記号を何度用いてもよい。）技
建物や道の稜線などで奥行きを表す遠近法を①（　）という。これは，透視図法ともいい，②（　）の数でいくつかの図法がある。その中で，遠くに続く並木道を描きたい場合は，③（　）を用いる。道や並木の稜線を延長した線が一点に集まる点が④（　）である。④（　）は，見る人の⑤（　）の高さにあり，⑥（　）の高さと一致し，見る人の⑦（　）に位置する。また，建物を立体的に描きたい場合は，⑧（　）を用いる。そのほかに，近景をはっきり，遠景をぼんやり描く⑨（　）や，近くのものを⑩（　），遠くのものを小さく描いて遠近感を出す方法がある。

| ⑦一点透視図法　⑦線遠近法　⑦消失点　⑤二点透視図法 |
| ⑦四点透視図法　⑦目　⑦水平線　⑦正面　⑦空気遠近法 |
| ⑦大きく　⑦濃く　⑦焦点　⑦色彩遠近法　⑦屋根 |

③ 風景画の鑑賞について，次の各問いに答えなさい。

□ **①** 次の潮流①〜⑥の風景画の説明として正しいものを，A〜Fから選び，記号で答えなさい。技

① ロマン主義　　② 印象派　　③ バルビゾン派　④ シュルレアリスム

⑤ 新印象派　　⑥ バロック

A 強い明暗の対比や，対角線構図が多くみられる。

B 自然風景をドラマチックに描いた，古典主義と対極的な画風。

C 本来あるはずもないものや時間帯が組み合わされた，空想的な世界観。

D 光を研究し，荒い筆致や明るい色彩が目立つ。

E 印象派の技法が発展し，点描によって表現されている。

F 自然主義的な風景画や農民画を写実的に描いた。

□ ❷ 風景画を描く際の注意として，正しいものを2つ選び，記号で答えなさい。［技］

　⑦ 写真をもとに，見えたまますべてを描く。

　④ 見えたまますべてを描くのではなく，テーマにそって選択や強調をして描く。

　⑦ 着彩するときは，部分ごとに順番に完成させるようにする。

　⑪ 風景全体の雰囲気を表現する。

❹ 空想画について，次の問いに答えなさい。

□ ❶ 次の文は，空想画について述べたものである。（　　）にあてはまる言葉を下の⑦～⊐から選び，記号で答えなさい。［技］

空想画は，経験や①（　　　）からイメージを広げて描いた絵である。また，詩や②（　　　）・音楽などから③（　　　）を得て表現する方法もある。発想の工夫には，視点を変えてみたり，④（　　　）なものを組み合わせたり，ものの⑤（　　　）を変えてみたりすることも有効である。また，いろいろな⑥（　　　）を生かして，想像の世界を広げることもできる。

　⑦ 発想　　④ 超現実的　　⑦ 想像　　⑪ 異質　　⑦ 道具　　⑦ 質　　⊕ 心の中

　⑦ 物語　　⑦ 材料　　⊐ 技法

□ ❷ 右の図は，Aさんが自分の心の中をテーマに制作した作品である。

①この作品には，いろいろな技法のうち，何と何の技法が用いられているか。［思］

②背景の部分に用いられている技法を行うのに必要な道具を2つ答えなさい。［思］

❶	❶ 一番明るい　　完答3点		一番暗い		❷ ① 各2点	②	③
❷	❶ 　→　　→　　→　　→ 完答4点				❷ ① 各3点	②	③
	④	⑤	⑥	⑦	⑧	⑨	⑩
❸	❶ ① 各3点	②	③	④	⑤	⑥	❷ 5点
❹	❶ ① 各3点	②	③	④	⑤	⑥	
	❷ ① 各4点				②		

❶ 　／9点　❷ 　／34点　❸ 　／23点　❹ 　／34点

Step 1 基本チェック　8章 水彩

10分

■ 赤シートを使って答えよう！

❶ 水彩画の基本　▶ 教1 p.60

□ ［透明描］法…多めの水で絵の具をとき，下の色が透けるように描く方法。暗い部分は色を重ね，明るい部分はあまり重ねない。

・明るい部分…色をあまり ［重ね］ ない。

・暗い部分…色を何回も重ねる。

□ ［不透明描］法…少ない水で絵の具をとき，下の色が隠れるようにぬり重ねて描く方法。

□ パレット…必要な色を ［あらかじめ］ 出しておく。

□ 筆…変化のある線が描ける ［丸筆］ と，広い面をぬるのに適している ［平筆］ がある。細かい部分は ［面相筆］ で描く。

□ 筆洗…筆を洗う入れ物。筆を洗う場所を決めておき，色をつくるときは ［きれい］ な水を使う。

筆を使い分けよう！

❷ 絵の具の混色と配置　▶ 教1 p.60

□ ［暖色］ …暖かい印象を与える色。赤，だいだい，黄の系統の色。

□ ［寒色］ …冷たい印象を与える色。青系統の色。

□ ［中性色］ …暖色と寒色を混色した色。緑，紫系統の色。

□ ［混色］ …異なる色を混ぜ合わせることで，豊富な色を作り出すことができる。

　【例】赤＋黄＝だいだい　　黄＋青＝ ［緑］ 　　黒＋白＝ ［灰［グレー］］

□ ［有彩色］ …彩度を持った色のこと。

□ ［無彩色］ …彩度を持たない色のこと。白，黒，灰［グレー］ など。

□ ［補色］ …近い色を環状に順番に並べた「色相環」の，正反対に位置する色どうしのこと。

□ ［色彩遠近法］ …色の持つ心理的な作用や視覚的な効果を利用した空間表現法。暖色には，前面に迫りだすような視覚的効果があるため，この方法で遠近感を出すときは，前方に暖色，後方に寒色を用いる。

テストに出る

色相環の反対側の色を補色という。

Step 2 予想問題 ： 8章 水彩

10分
（1ページ10分）

【 水彩画の表現材料 】

❶ 水彩画で使われる表現材料について，次の問いに答えなさい。

☐ ❶ 次の文は，水彩画に使われる表現材料の特色について述べたものである。それぞれ
にあてはまるものを㋐〜㋗から選び，記号で答えなさい。

① 細密画などの繊細な表現に向いている筆。（　　　）

② 下描きやスケッチで用いられ，消しゴムで消すことができる。（　　　）

③ 紙の余白を残したい部分に貼ると，絵の具をはじくことができる。（　　　）

④ 不透明で，下にぬった絵の具が隠れる水性の絵の具。（　　　）

> ㋐ 透明水彩　　㋑ ポスターカラー　　㋒ 面相筆　　㋓ ペン
> ㋔ 鉛筆　　㋕ 刷毛　　㋖ マスキングテープ　　㋗ のり

【 絵画の表現材料 】

❷ 絵筆の種類について，次の問いに答えなさい。

☐ ❶ 図の絵筆は，何という名で呼ばれているか。名称を
答えなさい。

A（　　　）　B（　　　）

☐ ❷ 広い面をぬるのに適している絵筆は，A，Bのどち
らか。（　　　）

【 水彩画 】

❸ 水彩画の用具と描法について，次の問いに答えなさい。

☐ ❶ パレットに絵の具を出すときには，使う予定の色を，あらかじめ出しておくか，必
要な時にその都度出すか。（　　　　　　　）

☐ ❷ 水彩画の描法で，下の色が透けるように上へと色を重ねていく方法を何というか。

（　　　　　　　）

☐ ❸ ❷の方法では，絵の具をとくとき，水分を多くするか，少なくするか。

（　　　　　　　）

・・・

💡ヒント 広い面は平筆，細い線は面相筆で塗る。

✗ミスに注意 ポスターカラーは，透明色ではなく不透明色である。

Step 1 基本チェック 9章 遠近法

10分

■ 赤シートを使って答えよう！

❶ 構図　▶教1 p.62

☐ 構図…画面全体に，描こうとするものをどう取り入れるかを考えた
　　［ 骨組み ］ のこと。

☐ ［ 三角 ］ 構図…高いものを中ほどに，低いものを左右に配置。

☐ ［ 水平線 ］ 構図…静かで安定感があり，左右の広がりを感じる。

☐ ［ 対角線 ］（放射線）構図…集中感があり，奥行きを感じる。

☐ 構図のとり方…まず，［ 主題 ］（描くもの）を決める。構図枠などを使い，
　　画面全体の ［ バランス ］ を考えて構図を決める。

❷ 風景画　▶教1 p.62

☐ 風景のどの部分を，どのように画面に取り入れるか，構図枠（見取り枠）を
　　使って確かめながら決める。見えるものをそのまま描くのではなく，移動や
　　［ 省略 ］，加筆することも考える。

☐ 風景画では，［ 奥行き ］ や立体感を表すために，線遠近法や空気遠近法を
　　利用する。

☐ 線遠近法（透視図法）…線の方向で空間を表現する。

［ 一点透視 ］ 図法　　　　　　　　　　　［ 二点透視 ］ 図法

水平線

［ 消失点 ］ が1つ　　　［ 目 ］ の高さ　　　［ 消失点 ］ が2つ

☐ ［ 空気遠近 ］ 法…近くのもの（近景）は ［ はっきり ］ と描き，遠くの
　　もの（遠景）は淡く ［ ぼんやり ］ と描いて，空間を表現する。

☐ そのほかの遠近法…近景は大きく，遠景は小さく描く。

☐ 遠景と近景の間の ［ 中景 ］ を描くと，奥行きが増す。

☐ 水平線が連なる場合，遠くのものほど，線の間隔が ［ せまく ］ なる。

☐ 近景に進出色，遠景に ［ 後退色 ］ を使う。

奥行きを出すと，風景らしくなるね！

テストに出る　　　　水平線と消失点は，目の高さにある。

Step **2**　予想問題　　**9章 遠近法**

10分
（1ページ10分）

【 透視図法 】

❶ 透視図法について，次の問いに答えなさい。

□ ❶ 透視図法で建物や道などの稜線が集まる点のことを何というか。（　　　　　　）

□ ❷ ❶の位置は，見る人の何の高さにあるか。（　　　　　　）

□ ❸ ❷の高さは，画面の中の何の位置と同じか。（　　　　　　）

□ ❹ 透視図法を用いて遠近感を出すことを，何遠近法というか。（　　　　　　）

□ ❺ 一点透視図法で立方体を描くとき，どのような手順で描くか。次の⑦〜⑤を正しい
順に並べなさい。（　　　　→　　　　→　　　　→　　　　）

⑦ 消失点を決める。

⑦ 正方形を描く。

⑦ 奥行きを表す側面の線を引く。

⑤ 正方形の各頂点と消失点を定規で結ぶ。

【 そのほかの遠近法 】

❷ そのほかの遠近法について，次の問いに答えなさい。

□ ❶ 近くのものをはっきりと，遠くのものをぼんやりと描いて，空間を表す遠近法のこ
とを何というか。（　　　　　　）

□ ❷ ものの大小で遠近感を出す場合は，遠くのものほどどのように描くか。
（　　　　　　）

□ ❸ 配色で遠近感を出す場合は，近景に進出色を用い，遠景にどのような色を用いるか。
また，それは具体的にどのような色か。（　　　　　　）
具体的な色（　　　　　　）

どうやって遠近感を
出そうか？

・・・

🔆ヒント　近くのものは大きく，はっきりと見える。

❌ミスに注意　近景進出色は，暖色を用いる。

Step **1** 基本チェック **10章 色彩** 10分

■ 赤シートを使って答えよう！

❶ 色の種類と三要素 ▶ 教1 p.70-72

☐ 色の種類…白，灰色，黒（色みのない色）を［無彩色］，それ以外の色みのある色を［有彩色］という。有彩色は色の三要素をもつが，無彩色は［明度］だけしかもたない。

☐ 色の三要素…［色相］（色合い），［明度］（明るさ），［彩度］（あざやかさ）。
色相の似たものを隣に並べた，環状のものを［色相環］という。

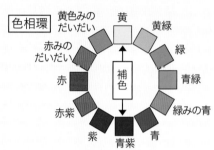

☐［補色］…色相環の中で，真向かいに位置する色どうし。

☐［純色］…それぞれの色相の中で最も彩度が高い色。

❷ 混色 ▶ 教1 p.70-72

☐［加法］混色（光の混色）
色を重ねるほど明度が高くなる。

☐［減法］混色（色料の混色）
色を重ねるほど明度が低くなる。

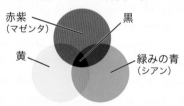

❸ 色の感情効果と配色 ▶ 教1 p.70-72

☐ 暖色と寒色…赤系統の色→暖かい感じ。青系統の色→寒い感じ。

☐ 軽い色と重い色
軽い感じ→明度が［高い］色（白，ピンクなど）
重い感じ→明度が［低い］色（黒，茶など）

☐ 進出色（膨張色）と後退色（収縮色）
暖色，高明度・高彩度の色→［浮き出て］大きく見える。
寒色，低明度・低彩度の色→［引っ込んで］小さく見える。

☐ 色の組み合わせ（配色）の効果…高彩度の色どうし→［派手］，明度差・彩度差の大きい色どうし→はっきりしてよく目立つ，低明度どうし→［地味］，［補色］どうし→刺激的　など。

明るいのと鮮やかなのは違うよ！

Step 2 予想問題 ・ **10章 色彩**

⏱ 10分
（1ページ10分）

【 色の三要素 】

❶ 色について説明した❶～❸の各文について，（　）にあてはまる言葉を下の
㋐～㋚より選び，記号で答えなさい。

□ ❶ 色の種類は，白・灰色・①（　　　）からなる無彩色と②（　　　）に分ける
ことができる。色の三要素とは，明度，③（　　　），④（　　　）をいい，
無彩色には⑤（　　　）しかない。③（　　　）はあざやかさの度合いのこと
をいい，④（　　　）は色合いのことをいう。④（　　　）の似た色を，隣り
どうしにして丸い形に並べたものを⑥（　　　）という。

□ ❷ それぞれの色相の中で，最も彩度の高い色を⑦（　　　）という。

□ ❸ 色相環の中で互いに向かい合った色を⑧（　　　）といい，適量を混ぜ合わせる
と無彩色になる。

㋐ 明度	㋑ 色相	㋒ 色相環	㋓ 同系色	㋔ 有彩色	㋕ 定色	
㋖ 彩度	㋗ 純色	㋘ 濁色	㋙ 補色	㋚ 暗色	㋛ 黒	㋜ 輪環色

□ ❹ 次の図の中の㋐～㋒にあてはまる言葉を書きなさい。

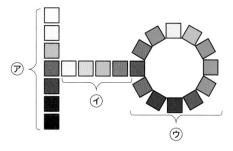

㋐（　　　）

㋑（　　　）

㋒（　　　）

どの色とどの色が近い
のかな？

【 混色 】

❷ 混色について，次の各問いに答えなさい。

□ ❶ 光の混色のように，混色することで明度が高くなる混色を何というか。（　　　）

□ ❷ 絵の具や染料の混色のように，混色することで明度が低くなる混色を何というか。

（　　　）

□ ❸ 純色に，白または黒だけを混ぜた色を何というか。（　　　）

・・

💡 ヒント 無彩色には彩度がない。

✖ ミスに注意 光の混色と絵の具の混色の違いを理解する。

10章

Step 1 基本チェック　11章 素材の観察と表現

⏱ 10分

■ 赤シートを使って答えよう！

❶ モチーフからイメージする　▶教1 p.14-15

☐ ものの観察…観察する対象物を［モチーフ］という。形や色彩，［質感］などに注目する。

☐ ［構想］を練る…あらゆる角度から観察し，複数の［アイデアスケッチ］をする。

☐ 特徴をつかむ…ものを観察していると，思っていたよりも複雑な形をしていたり，色彩に新たな［発見］があったりする。

☐ ［表面］のツヤや質感に「そのものらしさ」があることに気付く。

☐ 制作は，次のような手順で行う。

　① モチーフを［観察］して特徴をとらえる
　　　　　↓
　② イメージを［スケッチ］する
　　　　　↓
　③ 石や木材や紙粘土などの材料で形をつくる
　　　　　↓
　④ 絵の具などを用いて［色］をつける。
　　　　　↓
　⑤ ［ニス］を用いて［質感］を調整し，仕上げる。

制作手順をチェック！

❷ 素材からイメージする　▶教1 p.14-15

☐ ［材料］（素材）の観察…再現したいモチーフを観察して構想を練るのではなく，用いる素材自体を観察する。

☐ 構想を練る…素材の持つ色や形や質感に着目して，イメージを膨らませる。素材を見る［角度］を変えたり，別の材料を組み合わせたりして，その形や質感を活かしながら，自由に発想を広げる。

☐ スケッチ…素材を見て浮かんだ［イメージ］をスケッチしながら整理するとよい。

☐ 表現の考え方…素材からイメージを膨らませるときの制作のポイントは，用いる素材の特徴をなるべくそのまま活かすことである。
イメージに合わせて，部分的に色をぬったり，異なる素材を組み合わせたりしてもよい。

Step 2 予想問題 ： **11章 素材の観察と表現**

10分
（1ページ10分）

【 モチーフの観察 】

よく出る

❶ **モチーフの観察について，次の各問いに答えなさい。**

☐ ❶ 次の文章の（　　　）の中にあてはまる語句を，下の㋐〜㋕から選び答えなさい。

あるモチーフを別の ①（　　　　）を用いて「そのものらしく」表現するには，モチーフをよく ②（　　　　）することが重要である。色や形，そして ③（　　　　）を細部まで観察することで，そのモチーフの「そのものらしさ」がどこにあるのかが分かる。

実際に造形する際，素材や色の種類を ④（　　　　）して，ひとつひとつの ⑤（　　　　）を再現していく。また，モチーフをただ再現するだけではなく，感じ取った特徴からさらに ⑥（　　　　）を広げて，不思議さや世界観を表現してもよい。

㋐ 想像　㋑ 素材　㋒ 質感　㋓ 観察　㋔ 特徴　㋕ 工夫

☐ ❷ モチーフからイメージする制作の過程を説明した文章を，正しい順に並べなさい。

㋐ モチーフをよく観察する。

㋑ ニスで仕上げる。

㋒ 紙粘土や木材などの素材で形をつくる。

㋓ 絵の具で着彩する。

（　　　→　　　→　　　→　　　）

【 素材の観察 】

❷ **素材の観察について，次の各問いに答えなさい。**

☐ ❶ 次の説明文のうち，正しいものには○を，間違っているものには×を書きなさい。

㋐ 表現したいモチーフを先に決め，次に材料を決める。（　　　）

㋑「そのものらしさ」を表現するために，材料の形や質感を大きく変更する。（　　　）

㋒ 材料を見る角度を変えると，新しい発見がある。（　　　）

㋓ 観察して浮かんだイメージを，スケッチして整理するとよい。（　　　）

☐ ❷ 次の文章の（　　　）にあてはまる語句を，以下の語群から選び，記号で答えなさい。

まずは ①（　　　　）をよく観察し，そこから ②（　　　　）を膨らませて，表現したい ③（　　　　）を決める。イメージを膨らませるためには，素材の色や形や ④（　　　　）をじっくり観察し，それぞれを組み合わせたり，見る ⑤（　　　　）を変えてみたりするとよい。

木の枝や石や廃材など，異なる素材を組み合わせて自由に発想を広げることで，新しい表現につながる。

㋐ 角度　㋑ 素材　㋒ イメージ　㋓ 質感　㋔ モチーフ

Step 1 | **基本チェック** | **12章 水墨画** | 10分

■ 赤シートを使って答えよう！

❶ 水墨画の基礎　▶ 教1 p.22-23

☐ 水墨画…一般的に彩色はされず，［墨］ と水だけで描かれるのが特徴。もともとは［中国］から伝わったもので，［室町］時代に発達した。紙に描かれたものを指すことが多いが，墨が日本に伝わった当初は，木簡や壁画に墨一色で描かれることもあった。

☐ 水墨画の鑑賞…《秋冬山水図》のシリーズで知られる［雪舟］は，ダイナミックな筆づかいによる強い［輪かく線］で岩の重なりを表現し，多くの水で墨を薄めた［淡墨］の表現によって，奥行きのある空間を演出した。

☐ ［山水画］…中国で発達した絵画の分野の一つ。山の風景を描いた主題ではあるが，現実の形式を忠実に再現したものや，典型的な山水画の要素を画家が再構成した，創造された景色の場合もある。

☐ 実用品の装飾として…安土・桃山時代の画家の［長谷川等伯］による《松林図屏風》は，日用品である屏風として制作されたものである。

墨にもいろんな表現があるね！

❷ 水墨画の表現　▶ 教1 p.22-23

☐ ［にじみ］…墨をたっぷりの水で溶いて，紙の上ににじませる技法。筆で描く場合とは異なり，偶然性によって形が変化する。陰影や気配を表現する際に使われる技法である。

☐ ［線描］…輪かく線や細部の描写で使われる技法。筆の太さや筆づかいの勢いを変化させることで，線の太さや表情を変えることができる。繊細な表現からダイナミックな表現まで，様々な線を引くことができる。

☐ 濃淡…墨の［濃さ］は，混ぜる水の量によって調整ができる。これによって陰影を表現したり，濃さの異なる線を描いたりすることができる。遠景に淡い墨で陰影をつけたり，遠近感を強調するために明暗の対比を強くしたりする。

☐ ［余白］…墨をのせずに，紙の色をそのまま残した部分。奥行きや，空間の広がりを演出できる。

 テストに出る

余白は，紙の地をそのまま残した部分。

Step 2　予想問題　12章 水墨画

10分
（1ページ10分）

【 水墨画の鑑賞 】

❶ 次の文は，水墨画の鑑賞について述べたものである。（　　）にあてはまるものを下の語群から選び，記号で答えなさい。

☐ **❶** 水墨画は，もともとは ①（　　　　　）で確立された絵画分野であり，一般的に
②（　　　　　）の上に墨だけで描かれたものとされる。墨が日本に伝わって以来，木簡や壁画などに墨だけで描かれた作品があるが，日本において水墨画が発達したのは
③（　　　　　）時代とされている。

山の風景を描いた ④（　　　　　）というジャンルがある。中国で確立したものではあるが，日本人画家の作品にも多く見られる。現実の風景を忠実に描いたものや，典型的な山の表現を再構成した空想の風景が描かれることもある。⑤（　　　　　）の《秋冬山水図・冬景図》では，多くの水で墨を薄めた ⑥（　　　　　），そしてダイナミックな輪郭線など，多彩な表現がされている。

> ㋐ 雪舟　㋑ 曽我蕭白　㋒ 淡墨　㋓ 濃淡　㋔ 室町　㋕ 鎌倉　㋖ 山水画
> ㋗ 海景画　㋘ 中国　㋙ 韓国　㋚ キャンバス　㋛ 紙

【 水墨画の表現 】

よく出る

❷ 次の文は，水墨画の表現について述べたものである。次の各問いに答えなさい。

☐ **❶** 水墨画を描くにあたって，事前に用意しておく三種類の濃さの墨のうち，最も薄い濃さの墨を何というか。（　　　　　）

☐ **❷** 制作時に墨を入れておく入れ物を何というか。（　　　　　）

☐ **❸** 墨の濃淡は，墨に何を混ぜて調整するか。（　　　　　）

☐ **❹** 次の説明文にあてはまる技法は何か。下の語群から選び，記号で答えなさい。

① たっぷりの水で墨を溶き，紙の上でにじませる。（　　　　　）

② 墨をのせずに，紙の色をそのまま残す。奥行きや無限の広がりを感じさせる。（　　　　　）

③ 水をあまり含まない筆の勢いのある筆づかいによって，岩肌などの表現に用いられる。
（　　　　　）

④ 湿らせた紙に墨を置く。陰影の表現などに用いられる。（　　　　　）

⑤ 輪郭線や建築物の細密描写などに用いられる。（　　　　　）

> ㋐ にじみ　㋑ ぼかし　㋒ かすれ　㋓ 線描　㋔ 余白　㋕ グラデーション

☐ **❺** 洋紙と和紙のどちらがにじみやすいか。（　　　　　）

☐ **❻** 輪郭線を描かずに，墨の濃淡だけを用いて対象を描く方法を何というか。下の語群から選び，記号で答えなさい。（　　　　　）

㋐ 積墨法　㋑ 破墨法　㋒ 没骨法

Step 1 基本チェック 13章 西洋美術史

10分

■ 赤シートを使って答えよう！

❶ 中世美術 ▶ 教2・3上 p.1-5, 60-63

- □ ［ビザンチン］美術…ローマ美術に東方の文化を取り入れて発展した［キリスト］教美術。寺院内部のモザイク壁画など。
- □ ［ロマネスク］美術…キリスト教の教えを広めるために，南欧で発達した。重厚で内部の暗い建築と，［フレスコ］画で描かれた壁画が特徴。
- □ ［ゴシック］美術…西ヨーロッパを中心に発達した。尖塔アーチを取り入れたデザインや，大きな窓にあしらわれた［ステンドグラス］が特徴的。

❷ ルネサンス ▶ 教2・3上 p.1-5, 60-63

- □ ルネサンスの始まり…中世の厳しい掟のある生活から解放されて，古代［ギリシャ］・ローマに理想を求めて起こった，人間性を回復する運動。フランス語で「文芸復興」という意味がある。
- □ ルネサンスの三大巨匠…《モナ・リザ》や《最後の晩餐》で知られる画家［レオナルド・ダ・ヴィンチ］，システィーナ礼拝堂の天井画や《ダヴィデ像》で有名な画家であり彫刻家でもあった［ミケランジェロ］，《小椅子の聖母》や《美しき女庭師》で知られる画家［ラファエロ］。細部までこだわった，写実的な描き方が特徴。

❸ バロック・ロココ ▶ 教2・3上 p.1-5, 60-63

- □ ［バロック］美術…絵画では，強い［色彩］や明暗の対比，そしてダイナミックな動きを感じさせる［対角線］構図が特徴的。［レンブラント］の《夜警》，ベラスケスの《宮廷の侍女たち》が有名。フランスのヴェルサイユ宮殿も，この時期に作られた。
- □ ［ロココ］美術…重厚なバロック美術とは対照的に，繊細で優美な表現が好まれた。建築ではオーストリアのシェーンブルン宮殿，画家では，《ぶらんこ》のフラゴナールや《シテール島への脱出》の［ワトー］が代表的。

❹ 古典主義〜バルビゾン派 ▶ 教2・3上 p.1-5, 60-63

- □ ［新古典］主義…古代ギリシャ・ローマを手本にした理想の美を追求した。
- □ ［ロマン］主義…［新古典］よりも自由で情熱的。情緒的に描かれた自然風景などが特徴。
- □ ［写実］主義…目に映るものを写実的に描いた。クールベ《アトリエの風景》など。
- □ ［印象派］…モネやルノワールに代表される，写実性よりも表面の光や色彩の印象を描いた芸術運動。

Step 2 ｜ 予想問題 ｜ **13章 西洋美術史**

10分
(1ページ10分)

【 中世〜近世美術 】

❶ 中世から近世の美術について説明した次の文のうち正しいものを選び，記号で答えなさい。

□ ❶ ㋐ ビザンチン美術は，ユダヤ教の教えを広めるために成立した。　　　　　（　　　　　）

　　　㋑ ロマネスク美術は北欧で発達した。

　　　㋒ ゴシック建築は，大聖堂の巨大な建築物が特徴的である。

　　　㋓ バロック美術は，色彩や明暗の弱い対比が特徴的である。

【 ルネサンス 】

❷ ルネサンス美術について説明した次の文の（　　　）にあてはまる言葉として正しい
　ものを下の語群から選び，記号で答えなさい。

□ ❶ ルネサンスは，①（　　　　　　）語で「再生」を意味し，日本語では「文芸復興」と訳
　　　されることがある。画家であり彫刻家でもあったミケランジェロが描いた《最後の審判》
　　　は，システィーナ礼拝堂を飾る ②（　　　　　　）であり，ルネサンス期を代表する作品
　　　でもある。③（　　　　　　）の描いた《最後の晩餐》は，有名な ④（　　　　　　）であり，
　　　画材には ⑤（　　　　　）が使われている。

> ㋐ イタリア　　㋑ フランス　　㋒ レオナルド・ダ・ヴィンチ
> ㋓ ラファエロ・サンティ　　㋔ テンペラ絵の具　　㋕ 壁画　　㋖天井画
> ㋗ フレスコ画

【 バロック・ロココ 】

❸ バロック・ロココ美術についての説明文㋐〜㋓を，それぞれ①バロック美術か
　②ロココ美術のどちらかに当てはめなさい。

□ ❶ ① バロック美術（　　　　　　）　　　　　② ロココ美術（　　　　　　）

　　　㋐ 優美で繊細な表現が好まれる。

　　　㋑「ゆがんだ真珠」に由来し，複雑な建築様式が特徴的である。

　　　㋒ ベラスケスやレンブラントが有名である。

　　　㋓ ワトーやフラゴナールが有名である。

【 近代美術 】

❹ 近代の美術についての次の説明文にあてはまる美術の潮流として正しいものを選び，
　それぞれ記号で答えなさい。

□ ❶ ① フランスの田舎の風景に特化した主題が特徴的である。（　　　　　）

　　　② 光を研究し，表面の色彩や光の変化の表現を追求した。（　　　　　）

　　　③ 抒情的な自然風景を描き，主観が重視された。（　　　　　）

　　　④ アングルやダヴィッドが有名で，フランスのアカデミーの主流となった。（　　　　　）

　　　㋐ 新古典主義　　㋑ 印象派　　㋒ ロマン主義　　㋓ バルビゾン派

Step 3 予想テスト ● 13章 西洋美術史

30分　／100点　目標 80点

❶ 中世美術について，次の各問いに答えなさい。 思

☐ **❶** 次にあげる中世美術の名称を答えなさい。

① ローマの美術に東方の文化を取り入れたキリスト教美術。

② 重厚な石壁と暗い内部空間が特徴。

③ 尖塔アーチを取り入れて高くそびえ立つ大聖堂。

☐ **❷** ビザンチン美術の内部装飾として制作された壁画を何というか。

☐ **❸** ゴシック建築の窓の特徴を二つ答えなさい。

❷ ルネサンス美術の特徴として正しいものには○を，間違っているものには×を付けなさい。 技

☐ **❶** ①「ルネサンス」はイタリア語である。

② 細部にこだわった写実的な描き方が特徴である。

③ 中世の厳しい掟への反発として生まれた。

④《最後の審判》は，レオナルド・ダ・ヴィンチが油絵具で描いた代表的な壁画である。

⑤ ボッティチェリの代表作に《春》や《ヴィーナスの誕生》がある。

❸ バロック・ロココ美術について，次の各問いに答えなさい。 技

☐ **❶** 次の文は，バロック・ロココのどちらを説明したものか。いずれかを選び，答えなさい。

① 建築物では，ヴェルサイユ宮殿が有名である。

② 優美で繊細な表現が好まれる。

☐ **❷** バロック期の画家として正しいものを3つ選び，記号で答えなさい。(完答4点)

⑦ ベラスケス　　⑦ レンブラント　　⑦ ワトー　　㊤ グレコ

☐ **❸** ⑦〜⑦より選び，記号で答えなさい。

バロック美術は，① (　　　　　)という意味を持ち，その名の通り，複雑なデザインの建築物が見られる。絵画表現もまた，均整の取れた構図とは対照的に，② (　　　　)構図を用いた③ (　　　　)的な表現が多くみられる。また，その④ (　　　　)や明暗の強いコントラストもまた，ルネサンスの⑤ (　　　)的な表現とは対照的に，⑥ (　　　　)的な表現だと言える。

⑦ 動	⑦ 対角線	⑦ 色彩	㊤ 理性	㊅ 感情	㊆ 歪んだ真珠

❹ 近代の絵画について，次の各問いに答えなさい。

□ ❶ 次の画家は，それぞれどの潮流にあてはまるか。下の語群から選び，記号で答えなさい。㊒
　　① モネ，シスレー，ルノワール
　　② ルドン，モロー，ベックリン
　　③ ターナー，フリードリッヒ，ドラクロワ
　　④ クールベ，ミレー，ドーミエ
　　⑤ ダヴィッド，アングル，ジェラール
　　⑥ ロセッティ，ハント，ミレイ

⭕ ⑦ ラファエル前派　⑦ 象徴主義　⑦ 写実主義　⑤ 新古典主義　⑥ 印象派　⑥ ロマン主義

□ ❷ 次の作品の作者の名前を下の語群から選び，記号で答えなさい。㊒
　　①《泉》,《グランド・オダリスク》,《トルコ風呂》
　　②《草上の朝食》,《オランピア》,《フォリー・ベルジェールのバー》
　　③《ひまわり》,《星月夜》,《包帯をしてパイプをくわえた自画像》

⭕ ⑦ フィンセント・ファン・ゴッホ　⑦ エドゥアール・マネ　⑦ ドミニク・アングル

□ ❸ 次の説明文A〜Gは，どの潮流について述べたものか。下の語群から選び，記号で答えなさい。㊒
　　A 装飾的・官能的なバロック・ロココへの反発として生まれた。
　　B フランスの田舎の田園風景を主題とした。
　　C 表面の光や色彩の変化を描いた。
　　D 雄大な自然風景を主観的に描いた。
　　E ギュスターヴ・クールベが画家として初めての個展を開いた。
　　F 独自の解釈をした聖書や文学を題材とした。
　　G 浮世絵の影響を受けた，線描を用いた平面的な作風。

⭕ ⑦ バルビゾン派　⑦ 象徴主義　⑦ 写実主義　⑤ 新古典主義　⑥ 印象派
⭕ ⑥ ロマン主義　⑥ ナビ派

❶	❶ ①	各3点	②		③		❷		3点
	❸	2点		2点					
❷	❶	各1点	❷		❸		❹		❺
❸	❶ ①	各5点	②		❷	完答4点			
	❸ ①	各4点	②		③		④	⑤	⑥
❹	❶ ①	各3点	②		③		④		
	⑤		⑥		❷ ①	各3点	②		
	③		❸ A	各2点	B		C		
	D		E		F		G		

❶ ／16点　❷ ／5点　❸ ／38点　❹ ／41点

13章

Step 1 基本チェック　　**14章 工芸**　　🕙 10分

■ 赤シートを使って答えよう！

❶ 工芸　▶ 教2・3上 p.42-43

☐ 工芸品…［職人］が一点一点制作した作品。芸術性と［実用］性を兼ね備えているのが特徴で，使用される場面を想定して工夫がされている。

☐ 木…木は［加工］しやすく，種類によってかたさや［色］に違いがあるのが特徴。火や水に弱いが，日常で使いやすいように表面仕上げが施され，水や汚れが付着しても痛まないように加工されている。

☐ 金属…金属でつくられた工芸品の特徴は，かたくて［光沢］があることである。丈夫な素材だが，切る，曲げる，打ち出す，溶かして固めるなど，あらゆる方法で加工される。金属の種類によって重さやかたさや色が異なり，磨き具合によって光沢を調整することが可能。

☐ 革…［なめし］加工のされた革は，簡単に切ったり曲げたりできるのが特徴で，布のように縫い合わせることもできる。独特の温かみがあり，クッション性のある素材。

☐ 粘土…工芸に使われる焼き物用の粘土の特徴は，形づくるときにやわらかく，焼くと固くなることである。水に弱い材料だが，［釉薬］をかけて焼くことで水に強くなるため，食器などの工芸品に使われる。

目的に合わせて加工がされるよ！

❷ 日本の工芸品　▶ 教2・3上 p.32-35, p.42-43

☐ 日本の工芸品…日本には美しい［四季］の変化があり，その季節に合った日用品がつくられる。指先の微妙な力加減や，素材に向かい合う心が受け継がれているため，機械では出せない独特の味わいがある。昔ながらの伝統的な［技術］を用いて制作されるが，現代風にデザインがアレンジされたり，日本の家庭だけではなく，諸外国に輸出されたりすることもある。

☐ 南部鉄器…［アラレ］文様が美しく，丈夫で，長年使いこむごとに風合いが出てくる。

☐ 色糸…蚕の［繭（まゆ）］からつむいだ［絹糸］を，野原の草花や木々の色素で染める。色の定着には［ミョウバン］や灰汁などの媒染剤が用いられる。

 テストに出る　　工芸品には，芸術性と実用性の両方がある。

Step 2 ｜ 予想問題 ｜ **14章 工芸**

10分
(1ページ10分)

【 工芸 】

❶ 工芸について，次の問いに答えなさい。

□ ❶ 工芸品についての説明として正しいものを選び，記号で答えなさい。（　　　）

⑦ 工場で効率的に大量生産される。

④ 芸術性と実用性が考慮されている。

⑦ 地域性や季節性は反映されない。

□ ❷ 革の素材について間違っているものを選び，記号で答えなさい。（　　　）

⑦ クッション性がある。

④ 糸で縫うことができる。

⑦ 加工する前から水に強い。

□ ❸ 陶器の材料となる粘土について，間違っているものを選び，記号で答えなさい。（　　　）

⑦ 光沢がある。

④ よく練ることで，空気が抜ける。

⑦ 焼く前はやわらかい。

□ ❹ 焼き物をかまどに入れる直前にぬる「釉薬」の読み方をひらがなで書きなさい。

（　　　　　　　　　）

□ ❺ 金属の素材について，間違っているものを選び，記号で答えなさい。（　　　）

⑦ 光沢がある。

④ 加工しやすい。

⑦ 水に弱いので，食器には加工されない。

【 日本の伝統工芸 】

❷ 日本の伝統工芸について，次の各問いに答えなさい。

□ ❶ 日本の伝統工芸について，間違っているものを選び，記号で答えなさい。（　　　）

⑦ 地域性が活かされる。

④ 日本の四季の変化が反映される。

⑦ 伝統を重んじているので，現代風のアレンジはされない。

□ ❷ 絹織物の原料は何か。（　　　　　　　　　）

□ ❸ 草木染で，色を定着させるために用いる媒染剤は何か。（　　　　　　　　　）

□ ❹ 蚕の繭からつむぎ，草木で染めた糸を何というか。（　　　　　　　　　）

□ ❺ 伝統工芸品の装飾についての説明として間違っているものを選び，記号で答えなさい。（　　　）

⑦ 季節ごとのモチーフがデザインされる。

④ 自然物のデザインが引用されることもある。

⑦ 美しい装飾であれば，使いやすさが失われてもよい。

Step 1 **基本チェック**　**15章 生活とデザイン**

 10分

■ 赤シートを使って答えよう！

❶ さまざまなデザイン ▶教2・3上 p.44-47

☐ ［バリアフリー］デザイン…ある特定の人が感じる［不便さ[バリア]］を取り除くデザイン。※例：点字ブロック

☐ ［工業］デザイン…生活に［豊かさ］を求めた製品のデザイン。生産工程の効率性，機能性，装飾性を兼ね備えたデザイン。※例：事務用机

☐ ［ユニバーサル］デザイン…安全性と快適性を求めたデザイン。使う人のことを考えた，人に優しい商品や建物や空間のデザイン。文化・言語・国籍・年齢・性別・能力に関係なく多くの人が利用できるように設計されている。※例：波型手すり

❷ 効果を考えたデザイン ▶教2・3上 p.44-47

☐ 工業製品のデザイン
工業製品のデザインでは，使うときのことを考えて色や形を決めていく。使う人，使う人の年齢，使う場所，使う目的に合わせてデザインする。
工業製品にとってデザインは，単なる形ではなく，デザインが人の心を豊かにし，生活にうるおいを与えるものである。

目的によって，デザインが変わるよ！

☐ ユニバーサルデザインの原則
① 誰でも［公平[安全]］に利用できること。
② 使う上で自由度が高いこと。
③ 使い方が［簡単］でわかりやすいこと。
④ 必要な情報がすぐに［理解］できること。
⑤ うっかりミスが［危険[事故]］につながらないこと。
⑥ 無理な姿勢をせずに，［少ない］力で楽に使用できること。
⑦ アクセスしやすいスペースと大きさを確保すること。

☐ ［エコ］デザイン…環境に配慮した，地球にやさしいデザイン。

☐ ［視覚伝達］デザイン…商業広告やポスターなど。

 テストに出る　ユニバーサルデザインを説明できるようにしておこう。

Step 2 　予想問題 ： **15章 生活とデザイン**

10分
（1ページ10分）

【 さまざまなデザイン 】

❶ さまざまなデザインについて，次の各問いに答えなさい。

☐ ❶ ポスターや商業広告は何デザインか。（　　　　　　　　　）

☐ ❷ ❶で強い印象を与えるための有効な手段として間違っているものを選び，記号で答えなさい。
（　　　　　　　　　）

⑦ 明度のコントラストを強くする。

④ オノマトペを用いる。

⑦ 安定感のある構図で描く。

☐ ❸ ポスターの用途についての次の説明文の空欄にあてはまる語句を答えなさい。

① （　　　　　　　）に関するもの…商品広告やコンサート，映画などの営利を目的にPRするもの。

② （　　　　　　　）に関するもの…選挙ポスターや政党のPRポスター。

③ （　　　　　　　）に関するもの…学校の展覧会や運動会，町会のバザーなど。

④ （　　　　　　　）に関するもの…動物愛護，交通安全，薬物乱用防止など住民に訴えるもの。

☐ ❹ 点字ブロックは，何デザインに含まれるか。（　　　　　　　　　）

☐ ❺ 工業デザインが目指すものとして適切でないものを1つ選び，記号で答えなさい。（　　　　）
⑦ 生産効率　④ 普遍性　⑦ 機能性　⑨ 装飾性

☐ ❻ ❺のデザインとして適切なものを選び，記号で答えなさい。（　　　　）
⑦ ポスター　④ 時計　⑦ 再生紙　⑨ トイレ

【 効果を考えたデザイン 】

❷ 効果を考えたデザインについて，次の各問いに答えなさい。

☐ ❶ 性別・年齢・国籍を問わず，誰でも使えるように設計されたデザインを何というか。
（　　　　　　　　　）

☐ ❷ ❶の例として正しいものを選び，記号で答えなさい。（　　　　）
⑦ 点字　④ 再利用できるカイロ　⑦ 道路の白線　⑨ 湯のみ

☐ ❸ 視覚伝達で用いられる，言葉が分からなくても，色と形だけで情報を伝えることのできる
絵文字を何というか。（　　　　　　　　　）

☐ ❹ バリアフリーデザインとして正しいものを1つ選び，記号で答えなさい。（　　　　）
⑦ ノンステップバス　④ 試験管のメモリ　⑦ 道路標識　⑨ 靴

☐ ❺ 環境デザインの説明として間違っているものを選び，記号で答えなさい。（　　　　）
⑦ 利用する人々のことを考える。
④ 生産効率を追求したもの。
⑦ 自然や環境に調和させる。
⑨ 花壇や並木，屋上庭園など。

[解答 ▶ p.7]

Step 3 予想テスト　**15章 生活とデザイン**

30分　/100点　目標 80点

❶ 様々なデザインについて，次の各問いに答えなさい。

□ ❶ 次の各文は，様々なデザインの名称である。それぞれに該当する作品を，下の語群から選び，記号で答えなさい。技

① 工業デザイン　　　　　② ユニバーサルデザイン

③ バリアフリーデザイン　④ エコデザイン

⑤ 視覚伝達デザイン　　　⑥ 環境デザイン

> ⑦ 自然公園　　⑦ 時計　　⑦ ポンプ式シャンプー　　⑦ 段差のない床
> ⑦ 再生紙から作られた封筒　　⑦ ポスター

□ ❷ 次の場合，何デザインを用いるか。技

① 駅の利用者に，新しいキャンペーンを周知したい。

② 殺伐としたオフィスに，観葉植物を置きたい。

③ 効率よく生産したい。

> ⑦ 環境デザイン　　⑦ 工業デザイン　　⑦ 視覚伝達デザイン

□ ❸ 次の文は，ユニバーサルデザインの7原則である。（　　　）にあてはまる語句を書きなさい。思

A どんな人でも（　　　　　）に使えること。

B 使う上での（　　　　　）性があること。

C 使い方が（　　　　　）で自明であること。

D 必要な（　　　　　）がすぐに分かること。

E 簡単なミスが（　　　　　）につながらないこと。

F 身体への過度な（　　　　　）を必要としないこと。

G 利用のための十分な大きさと（　　　　　）が確保されていること。

□ ❹ 次のうち，ユニバーサルデザインとして正しいものを1つ選び，記号で答えなさい。技

> ⑦ 点字ブロック　　⑦ 水道の蛇口　　⑦ 並木　　⑦ 電光掲示板

❷ ピクトグラムおよび書体について，次の各問いに答えなさい。

□ ❶ 次の説明にあてはまる書体はどれか，下の語群から選び，記号で答えなさい。技

① 筆記体に似た装飾が特徴的な，アルファベットの書体。

② 縦横の太さが均等。

③ 縦画が太く，横画が細い。

> ⑦ ゴシック体　　⑦ 明朝体　　⑦ イタリック体

□ ❷ 文字のストロークの小さな装飾を何というか。思

□ ❸ ピクトグラムは，どのような要素で表現されているか。二つ答えなさい。思

❸ 次の各文は，視覚伝達デザインについて述べたものである。正しいものには○を，間違っているものには×をつけなさい。技

□ ❶ ① 視覚伝達デザインの一例として，ポスターや広告がある。

② 特に強く伝えたい内容は，誇張をせずに，長文で記載する。

③ 印象を強くするときは，色相や彩度のコントラストを下げる。

④ ピクトグラムは，色と形だけで表現されるものである。

⑤ 強いイメージを伝えるためには，オノマトペが有効である

❹ 身近なデザインについて，次の各問いに答えなさい。

□ ❶ 鉄道の内装をデザインする時，次の箇所は，それぞれ何デザインが用いられるか。記号で答えなさい。技

① ドア部分の点字

② つり革

㋐ 環境デザイン　　㋑ バリアフリーデザイン　　㋒ ユニバーサルデザイン

㋓ エコデザイン

□ ❷ 次の中で，環境デザインにあてはまるものを三つ選び，記号で答えなさい。技

㋐ 街路樹　　㋑ 山の斜面に沿ったトンネル　　㋒ 屋上庭園　　㋓ 凹凸のない床

㋔ 山をさら地にして作った施設

□ ❸ 次のうち，ユニバーサルデザインにあてはまるものには○を，そうでないものには×を書きなさい。技

| ① 点字ブロック　② 道路の白線　③ 花壇　④ 水道の蛇口　⑤ 手すり |

❶	❶ ① 各3点	②	③	④	⑤	⑥
	❷ ① 各3点	②	③	❸ A 各2点	B	C
	D	E	F	G	❹ 4点	
❷	❶ ① 各3点	②	③	❷ 2点	❸ 各2点	
❸	❶ ① 各2点	②	③	④	⑤	
❹	❶ ① 各4点	②				
	❷ 各4点					
	❸ ① 各2点	②	③	④	⑤	

❶ /45点　❷ /15点　❸ /10点　❹ /30点

Step
1 基本
チェック 16章 浮世絵

10分

■ 赤シートを使って答えよう！

❶ 浮世絵の鑑賞 ▶ 教2・3上 p.24-31

□ 浮世絵…［江戸］時代に盛んになった絵画様式で，おもに［木］版画でつくられた。描かれている主題は，全国の［名所］や歌舞伎役者，街の美人などである。当時の流行や風俗を知る手掛かりになる。

□ 鑑賞…構図や色彩，線，掘りや［摺り］に着目する。

□ ［ジャポニズム］…19世紀後半にヨーロッパで巻き起こった一大ブーム。浮世絵の大胆な［構図］や繊細な技術，そして［平面］的な描き方に注目が集まった。印象派をはじめとする画家たちに影響を与え，しばしば模写をされ，画中画としても登場した。

❶ 浮世絵の技法 ▶ 教2・3上 p.24-31

二種類の木版画の技法を理解しよう！

□ ［一版多色刷］…一枚の版木を繰り返し使い，一枚の刷り紙に順に色を重ねていく方法。輪かく線を彫った版に筆で淡い色から置き刷る。

□ ［多版多色刷］…色の数だけ版を用意し，一枚の刷り紙に順に色を重ねていく方法。浮世絵は，この方法で制作されることが多い。

□ 浮世絵の制作…浮世絵は，作者（絵師）一人によって作られるものではない。出版社にあたる［版元］の指示で，絵師，彫師，摺師と工程が分業されていた。

□ 絵師…一般的に作者として名前が知られる。版元からの依頼を受けて，［墨］一色で下絵を描き，作品の構成を決める。そして，決定稿となる版下絵を制作する。

□ 彫師…版下絵を裏返して［版木］に貼り，主版といわれる墨線の版を彫る。作者（絵師）が配色の指示をした後，色数に応じて色版を彫る。

□ 摺師…初めに，基準となる［主版］を摺り，次に面積の小さい順に色版を摺り重ねていき，浮世絵が完成する。

□ 版木…かたさが［やわらか］く，木目が［均一］になっている板を選ぶ。

□ ［ばれん］…紙にする時に使う。円を描くように範囲を広げながらする。

テストに出る
　　　　　　　浮世絵は，ヨーロッパでジャポニズムを巻き起こした。

Step 2　予想問題 ・ **16章 浮世絵**

🕐 **10分**
（1ページ10分）

【 浮世絵の鑑賞 】

❶ 浮世絵の鑑賞について，次の各問いに答えなさい。

☐ ❶ 浮世絵は，どんな技法で描かれたか。正しいものを1つ選び，記号で答えなさい。（　　　）
　　㋐ 紙本彩色　　㋑ 絹本彩色　　㋒ 木版画　　㋓ 石版画

☐ ❷ 浮世絵が盛んになったのは，何時代か。（　　　　　　）

☐ ❸ 江戸時代の浮世絵の主題として一般的ではないものを1つ選び，記号で答えなさい。（　　　）
　　㋐ 歌舞伎役者　　㋑ 街の美人　　㋒ 貴族　　㋓ 日本の名所

☐ ❹ ジャポニズムについての説明として間違っているものを1つ選び，記号で答えなさい。（　　　）
　　㋐ 19世紀後半にヨーロッパで流行した日本趣味のこと。
　　㋑ 浮世絵の大胆な構図や繊細な表現に注目が集まった。
　　㋒ 印象派やナビ派など，19世紀後半の西洋の画家たちに影響を与えた。
　　㋓ 画家への影響を指すもので，生活様式や服飾にはあてはまらない。

【 浮世絵の制作 】

❷ 浮世絵の制作について，次の各問いに答えなさい。

☐ ❶ 作品の企画を立て，制作の指示や完成作品の販売を担うのは，誰か。（　　　　　　）

☐ ❷ 一般的に「作者」とみなされて名前が知られるのは，誰か。（　　　　　　）

☐ ❸ ❷の作業についての説明として間違っているものを1つ選び，記号で答えなさい。（　　　）
　　㋐ 墨一色で下絵を描く。
　　㋑ 構成は，決定稿となる版下絵で決定される。
　　㋒ 版下絵では，彩色をされていない。

☐ ❹ 絵師が描いた版下絵を版木に写し取り，版木をつくるのは誰か。（　　　　　　）

☐ ❺ ❹の作業についての説明として間違っているものを1つ選び，記号で答えなさい。（　　　）
　　㋐ 版木には，版下絵が裏返して貼られる。
　　㋑ 主版では，墨線の版が彫られる。
　　㋒ あらゆる色彩が，一つの色版にまとめられる。

☐ ❻ 摺師の作業についての説明として間違っているものを1つ選び，記号で答えなさい。（　　　）
　　㋐ 最初に基準となる主版が摺られる。
　　㋑ 面積の多い色から順に摺られる。
　　㋒ ばれんは，円を描きながら範囲を広げるように摺る。

16
章

Step 1 基本チェック　17章 人体の表現

10分

■ **赤シートを使って答えよう！**

❶ 人体の観察　▶ 教2・3上 p.10-11

- □ のびる…人体の動きの中でも，［躍動］感のあるもの。エネルギーを一気に出そうとしている状態。

- □ ためる…人体の動きの中でも，［緊張］感のあるもの。今まさに動き出そうとしている状態。

- □ 瞬間の美…人の動きには美しさや感動を生む瞬間があり，それを再現するには，身体の形や［重心］を意識して観察することが重要である。

- □ アイデアスケッチ…観察しながら考察を練るときには，アイデアスケッチを複数枚描くとよい。スケッチの中でも，特に短時間で写生したものをフランス語で［クロッキー］という。

- □ 特徴をとらえる…人体の［関節］の位置や［筋肉］のボリュームを意識するとよい。それらを観察したり，自分が表現したい瞬間を見つけたりするためには，デジタルカメラの［連写］機能が便利である。

❷ 人体をつくる　▶ 教2・3上 p.10-11

骨格に注目！

- □ 人体の表現…人体を造形物として表現するときは，人体らしく見せるための特徴が必要である。特に，［骨格の構造］や関節の動きを把握することで，生き生きとした人体を表現することができる。

- □ 紙粘土で人体の模型をつくる際は，以下のような手順で制作する。
 - ・構想を練る。クロッキーやアイデアスケッチなどをする。この段階では，［細部］を描写する必要はない。
 - ・土台の上で，作りたい形に［針金］で［心棒］を作る。そこに，しゅろ縄や麻紐を巻き付ける。
 - ・粘土を心棒に絡ませるようにつける。
 - ・［へら］や身近にあるものを使って細部の表現をする。
 - ・手や道具を使いながら，全体のバランスを整えて造形し，完成させる。

テストに出る　短時間で素早くスケッチすることをクロッキーという。

Step 2　予想問題　**17章 人体の表現**

10分
（1ページ10分）

【 人体の観察 】

❶ 人体の動きの観察について，次の各問いに答えなさい。

□ ❶ 人体の動きのうち，「のびる」と「ためる」は，どのような印象を与えるか。

緊張感か躍動感のいずれかを答えなさい。

のびる…（　　　　　　）　　　　　　ためる…（　　　　　　）

□ ❷ 動いている人体をじっくり観察するためには，デジタルカメラのどんな機能を

使うと便利か。（　　　　　　）

□ ❸ 動いている人体を観察してスケッチすることを何というか。（　　　　　　　）

□ ❹ 観察する際，身体の形のほかに，どこに着目するとよいか。（　　　　　　　）

□ ❺ 躍動感あふれる人体を表現する際は，①（　　　　　）のボリュームと

②（　　　　　）の位置を意識するとよい。

（　　　　　）にあてはまる言葉を，以下の語群から選び，答えなさい。

骨格	関節	髪の毛	筋肉	しわ

□ ❻ 動いている人物のスケッチの説明として正しいものを選び，答えなさい。（　　　　）

㋐ 質感をとらえる。

㋑ 全体の印象や動きをとらえる。

㋒ 細部をしっかりと描く。

【 人物をつくる 】

❷ 人体の模型の制作について，以下の各問いに答えなさい。

□ ❶ 人体の模型を粘土で制作するとき，骨格として初めに形成するものを何というか。（　　　　）

□ ❷ ❶は，一般的にどんな材料でつくられるか。（　　　　　　）

□ ❸ 粘土で肉付けする以前にどんな加工をするか。（　　　　　　）

□ ❹ 粘土で肉付けする際，細部の表現をする際に，どんな道具を用いるか。（　　　　　　）

□ ❺ 粘土で人体の模型を制作する以下の手順を，正しい順に並べなさい。

（　　　→　　　→　　　→　　　→　　　→　　　）

㋐ 全体のバランスを整える。

㋑ 針金で骨格をつくる。

㋒ 粘土をつける。

㋓ 針金に麻ひもなどを巻き付ける。

㋔ へらなどで細部をつくる。

㋕ スケッチをしながら構想を練る。

17章

Step 3 予想テスト　17章 人体の表現

30分　／100点　目標 80点

❶ 人体の観察について，次の各問いに答えなさい。

☐ ❶ 次のような人体の様々な動きは，「⑦のびる」と「⑦ためる」のどちらに該当するか。それぞれ選び，記号で答えなさい。技
① 跳ぶ　② 走る　③ 止まる　④ 投げる　⑤ 踏ん張る　⑥ 蹴る

☐ ❷ 構想を練る際に行う次のような作業で使うものは何か。下の語群から選び，記号で答えなさい。技
① 全体の雰囲気や，身体の大まかな特徴を描く。言葉を用いてもよい。
② 短時間で写生する。
③ 速く動く人体の特徴を知りたい。
⑦ デジタルカメラの連写機能　⑦ アイデアスケッチ　⑦ クロッキー

☐ ❸ 次の文は，人体を観察する際の説明である。（　　）にあてはまる語句を書きなさい。思
A 身体の形のほかに（　　　　　）に着目するとよい。
B （　　　　　）のボリュームを意識する。
C （　　　　　）の位置を意識する。
D 全体の（　　　　　）をとらえる。
E （　　　　　）の構造を把握する。
F 関節の（　　　　　）を把握する。
G 顔立ちなどの（　　　　　）は，この時点ではスケッチしなくてもよい。

☐ ❹ 動きをとらえる上で注目するべき点として適切でないもの1つ選び，記号で答えなさい。技
⑦ 目鼻立ち　⑦ 筋肉の量感　⑦ 関節の向き　⑨ 骨格

❷ 人体表現の鑑賞について，次の各問いに答えなさい。

☐ ❶ 次の説明にあてはまる潮流はどれか，下の語群から選び，記号で答えなさい。技
① 解剖学的に正確な，写実的な描写を目指した。
② 誇張や理想化をせず，見たままを描いた。
③ 人体がゆがめられた表現。
⑦ 写実主義　⑦ マニエリスム　⑦ ルネサンス

☐ ❷ 《凸面鏡の自画像》で知られるマニエリスムの画家の名前を答えなさい。思

☐ ❸ 「ためる」動きと「のびる」動きは，それぞれどういう印象を与えるか。「○○感」という形で，それぞれ答えなさい。思

❸ 次の各文は，紙粘土で人体の模型を作る際の工程について述べたものである。

正しい順に並べかえなさい。⬚技

□ **❶** ㋐ 全体のバランスを整える。

㋑ 針金で骨格を作る。

㋒ 粘土をつける。

㋓ 針金に麻紐などを巻き付ける。

㋔ へらなどで細部を作る。

❹ 人体模型の制作について，次の各問いに答えなさい。

□ **❶** 人体の模型を粘土で制作するとき，骨格として初めに形成するものと，

その素材は何か。⬚思

① 骨格となるもの

② 素材

□ **❷** ❶には，どのような加工をするか。⬚思

□ **❸** 次のうち，❶の工程で表現できるものとして正しいものには○，間違って

いるものには×をつけなさい。⬚技

① 色彩　② 骨格　③ 視線　④ 服のしわ　⑤ 重心

17章

❶	❶ ① 各3点	②	③	④	⑤	⑥
	❷ ① 各3点	②	③	❸ A 各2点	B	C
	D	E	F	G	❹ 4点	
❷	❶ ① 各3点		②		③	
	❷ 6点		❸ ためる 各2点		のびる	
❸	❶ → → → → 各2点					
❹	❶ ① 各6点	②		❷ 4点		
	❸ ① 各2点	②	③	④	⑤	

Step 1　基本チェック　18章 パブリックアートと建築

10分

■ 赤シートを使って答えよう！

❶ パブリックアート　▶ 教2・3上 p.48-53

☐ パブリックアート…美術館やギャラリーといった展示空間以外の，広場や道路や公園などの［公共］的な空間に設置される芸術作品のこと。

☐ ［オブジェ］…公園や街中で見かけることができる。人や動物を模したブロンズ像や，素材の持ち味を生かした無機質なものもある。公園の遊具など，触れたり遊んだりできるものもある。

☐ 壁画・天井画…巨大な壁や天井に設置されている。［壁画］の例としては，渋谷駅の《明日への神話》(岡本太郎)，［天井画］としてはパリのオペラ座のそれ（マルク・シャガール）があてはまる。

☐ 建築物…不思議な形や色をしている建築物もまた，パブリックアートである。その個性から，［ランドマーク］としての役割を担うものもある。

❷ 自然を取り入れた空間デザイン　▶ 教2・3上 p.48-53

人と自然のことが考えられているね！

☐ ［環境］デザイン…空間デザインの中でも，「人々への配慮」と「自然との調和」の2点を満たしているもの。次の3つに分類することができる。
- 自然を取り入れたデザイン…ビルの屋上の農園や，都市の並木や花壇など，人の生活空間に植物などを取り入れた例がそれにあたる。
- 自然に寄り添う空間デザイン…山間部や自然公園の遊歩道など，自然空間に合わせて人の生活空間を作った例がこれにあたる。山や湖の形に合わせて張り巡らされた遊歩道，木を切り倒すことなく，木と木のすき間に建てられた建築物など。
- 自然を模した空間デザイン…植物の特徴をそのままデザインに取り入れたアール・ヌーヴォーや，アントニ・ガウディが手がけた建築空間，バルセロナのグエル公園など。自然空間のように複雑で有機的なデザインが特徴。

❸ アントニ・ガウディ　▶ 教2・3下 p.2-5

☐ アントニ・ガウディ…アントニ・ガウディ（1852-1926）は，スペインの建築家。［曲線］と細かな装飾が特徴。その建築デザインには，自然の讃美が随所に見られ，植物，動物，怪物，人間が写実的に表現されているのが特徴。代表作の［サグラダ・ファミリア］大聖堂は，現在も建設途中である。

Step 2 ［予想問題］ **18章 パブリックアートと建築**

10分
(1ページ10分)

【 パブリックアート 】

❶ パブリックアートについて，次の問いに答えなさい。

□ ❶ 公園や街中などの公共の場に存在する，オブジェや壁画などの芸術作品を何というか。
（　　　　　　　　）

□ ❷ 大阪万博のシンボルである《太陽の塔》の作者の名前を答えなさい。（　　　　　　　）

□ ❸ ❷の作品は，オブジェ，建築物，壁画のどれにあてはまるか。（　　　　　　　）

□ ❹ 次にあげるパブリックアートの作品の説明として正しいものを，下の語群から選び記号で答えなさい。

① 草間彌生《赤かぼちゃ》(2006) （　　　）

② 岡本太郎《明日の神話》(1969-2006) （　　　）

③ ロバート・インディアナ《LOVE》(1970) （　　　）

④ 狩野探幽《雲龍図》(1656年) （　　　）

| ㋐ 建築物 | ㋑ 壁画 | ㋒ 天井画 | ㋓ オブジェ |

□ ❹ パブリックアートの「パブリック (public)」(形容詞) を，日本語で何というか。
（　　　　　　　　）

【 空間デザイン 】

❷ 空間デザインについて，次の各問いに答えなさい。

空間を利用するのは，誰だろう？

□ ❶ 空間デザインに関する説明として，正しいものを選びなさい。（　　　）

㋐ 審美性を追求するものである。

㋑ 人々への配慮がされている。

㋒ 自然環境との調和は見られない。

□ ❷ 床の凹凸をなくし，身体の不自由な人にも使いやすくするデザインを何というか。
（　　　　　　　　）

□ ❸ 手すりやいすなど，国籍や年齢や文化の違いに関わらず，誰にとっても便利なデザインを何というか。（　　　　　　　　）

□ ❹ 自然との調和を試みる空間デザインとしてあげた次の例の説明として正しいものを，㋐〜㋒から選び，記号で答えなさい。

① 屋上庭園（　　　）　② 自然公園の遊歩道（　　　）　③ 複雑で有機的な空間デザイン（　　　）

㋐ 自然を模した空間デザイン

㋑ 自然を取り入れた空間デザイン

㋒ 自然に寄り添う空間デザイン

Step 3 予想テスト　18章 パブリックアートと建築

30分　／100点　目標 80点

❶ パブリックアートについて，次の各問いに答えなさい。

☐ ❶ 次にあげるパブリックアートの種類の名称を，記号で答えなさい。技
① 公園の遊具　　② 特徴的な形の大聖堂　　③ 天井に描かれた巨大な絵

> ⑦ 天井画　　④ オブジェ　　⑦ 建築物

☐ ❷ 「パブリック」とはどういう意味か。日本語で答えなさい。思

☐ ❸ レオナルド・ダ・ヴィンチの《最後の晩餐》の技法と形式を，それぞれ答えなさい。思

❷ オブジェの特徴として正しいものには○をつけなさい。技

☐ ❶ ①「オブジェ」は，フランス語である。
②イメージを追求したオブジェは，具象的な形をしていることが多い。
③現代アートの展示では，作品に触れるという体験をできることもある。
④オブジェを複数並べて空間のデザインをすると，インスタレーションになる。
⑤オブジェは，必ず抽象的な形をしている。

❸ アントニ・ガウディの建築について，次の各問いに答えなさい。

☐ ❶ 次の文は，ガウディのどの作品について説明したものか。いずれかを選び，記号で答えなさい。技
①海がイメージされ，色モルタルの下地で曲線に整えられた外壁に，タイルやガラスが貼られている。
②岩の塊のような外観は，ほぼすべてが曲線で構成されている。

> ⑦ カサ・ミラ　　④ カサ・バトリョ

☐ ❷ 代表作の「サグラダ・ファミリア大聖堂」についての説明として間違っているものを３つ選び，記号で答えなさい。技
⑦ ガウディの遺作であり，この建築物の完成したのちに彼は亡くなった。
④ 古典的で厳格な様式に基づいて設計されている。
⑦ 直線，直角，水平がほとんど使われていない。
④ パブリックアートのような特徴的な外観だが，内装は伝統的な国際ゴシック様式だ。

☐ ❸ 次の文章の空欄①〜⑤にあてはまる語句を，⑦〜④より選び，記号で答えなさい。技
ガウディの建築デザインは，①（　　　　）美術と②（　　　　）の技術に影響を受けている。③（　　　　）的な曲線や④（　　　　）をモチーフとした装飾が特徴的だ。使用されるタイルやガラスもまた自然をイメージした明るい⑤（　　　　）も特徴的である。部屋の内装もまた，木や洞窟の内部を思わせるものもある。

> ⑦ 東洋　　④ ネオゴシック　　⑦ 生物　　④ 色彩　　⑦ 有機

❹ 建築家アントニ・ガウディについて，次の各問いに答えなさい。

☐ ❶ アントニ・ガウディについての各問いに答えなさい。技

① どの国の建築家か。

② ガウディが最も影響を受けたオーストリアの作曲家は誰か。

③ ガウディの代表作で，現在も工事中の建築物の名称。

④ ガウディがインスピレーションを得たものは何か。

⑤ ④から影響を受けた装飾には，明るい色彩のほかに何のモチーフが見られるか。

⑥ ④から影響を受けた建築物は，直線的か，曲線的か。

☐ ❷ 次の作品の特徴として適切なものを下の語群から選び，記号で答えなさい。技

① コロニア・グエル教会地下聖堂　　② カサ・バトリョ　　③ カサ・ミラ

⑦ 海のイメージ　　④ 洞窟内部のように粗削りな岩肌　　⑨ 岩の塊のイメージ

☐ ❸ 次の説明文A〜Gは，建築史の中でもどの潮流について述べたものか。下の語群から選び，記号で答えなさい。技

A 大きな窓とステンドグラスが特徴。

B 動きのある複雑な建築デザイン。

C 情緒的で繊細な装飾が特徴。

D ゴシック建築の技術を否定し，古代ローマ建築を再生しようとした。

E 19世紀に流行した，自然モチーフをガラスや鉄といった新素材で表現した。

F ローマ建築とほとんど違いがない。

G 機能的，合理的な造形理念に基づく。

⑦ ゴシック建築　④ ビザンチン建築　⑨ アール・ヌーヴォー建築　④ ロココ建築
⑦ バロック建築　⑨ ルネサンス建築　④ モダニズム建築

☐ ❹ ガウディが影響を与えた，シュルレアリスムのスペイン人画家の名前を答えなさい。思

❶	❶ ①　　各3点	②	③	❷　　　　　　　　　　　　　6点		
	❸　技法　　　　　　　各2点			形式		
❷	❶ ①　各2点	②	③	④	⑤	
❸	❶ ①　　　　② 　　各2点		❷　　各4点			
	❸ ①　各2点　②		③	④	⑤	
❹	❶ ①　　　　　各3点	②		③		
	④		⑤		⑥	
	❷ ①　各3点　②		③	❸ A　各2点	B	C
	D	E	F	G	❹　　　4点	

❶ ╱19点　❷ ╱10点　❸ ╱26点　❹ ╱45点

Step 1 基本チェック ● 19章 漫画

10分

■ 赤シートを使って答えよう！

❶ 漫画の表現 ▶ 教2・3下 p.16-17

□ ［コマ割り］…漫画の絵が描かれる窓のような枠。時間の流れを表現したり，重要な ［場面］ を強調したり，場面の展開を表現できる。必ずしも同じ大きさとは限らず，場面によって形や大きさが異なることが多い。

□ ［効果線］…登場人物の心情や雰囲気や動きを表すために用いられる。
 ・カケアミ…網目模様の角度を変えて並べるもので，密度によってグラデーションを表現できる。
 ・集中線…画面の一点に向かって周囲から線が描かれている。

□ ［構図］…視点の高さや向きが変わることで必ず変化する。それによって，その視点の人物の身長や心情を暗示することができる。

□ ［吹き出し］…登場人物の発言を記載するための枠。

□ ［オノマトペ］…擬音語や擬態語の総称。日本語では擬声語。

□ 背景…風景や他の人物の他に，人物の ［心情］ や物語の状況の描写を記載することもある。

「ドーン」や「キリッ」のような表現だよ！

❷ 漫画の制作と画材 ▶ 教2・3下 p.16-17

□ ［スクリーントーン］…背景に貼る，背景や服の濃淡を調節するためのフィルム。点の細かさによって色の濃さが変わる。カッターで切り取り，画面に貼りつける。

□ ［ベタ］…背景や黒い服などを黒く塗りつぶすこと。筆ペンが使われることが多い。

□ ［インク］…つけペンで描く際に使用される液体の画材。

□ ［墨汁］…インクのように使用できるが，乾燥までの時間が比較的長い。

□ 使用する順序…下描き（鉛筆）→ペン入れ（［ペン］）→下書きを消す（消しゴム）。

□ ［ホワイト］…修正や，髪のハイライトの表現に使われる画材。

テストに出る 漫画では，効果線によって心理描写がされることがある。

Step 2 予想問題 ： **19章 漫画**

10分
（1ページ10分）

【 漫画の表現 】

❶ **漫画の表現について，次の各問いに答えなさい。**

□ ❶ 漫画のコマ割りについての説明として間違っているものを選び，記号で答えなさい。（　　）
　　㋐ 同じ大きさの四角形で構成されている。　　㋑ 時間の流れを表す。
　　㋒ 場面の変化を表す。

□ ❷ 視点の高さが変わると変化するものは何か。（　　　　　）

□ ❸ 背景や服の濃淡を調整するスクリーントーンは，どんな素材でできているか。（　　　　　）

□ ❹ 漫画の画面に表現効果を与える描線を何というか。（　　　　　）

□ ❺ ❹の種類について，次のような雰囲気を出したいときに，どれが適切か。ア〜ウから選び，
　　記号で答えなさい。
　　① 恐怖感（　　　）　　　　② 落ち込んだ様子（　　　）　　　③ 動き（　　　）
　　┌─────────────────────────────────┐
　　│ ㋐ たれ線　　　㋑ スピード線　　　㋒ おどろ │
　　└─────────────────────────────────┘

□ ❻ 擬音語と擬態語の総称を答えなさい。（　　　　　）

□ ❼ ❻の特徴として間違っているものを答えなさい。（　　　　　）
　　㋐ オノマトペともいう。
　　㋑ 一定の書体で描かれる。
　　㋒ 物理音や精神状態の説明を補う。

漫画は，いろんな要素で表現されるね！

19章

□ ❽ 登場人物のセリフが描かれる有機的な形のスペースを何というか。（　　　　　）

【 漫画の画材 】

❷ **漫画の画材について，次の各問いに答えなさい。**

□ ❶ 漫画の制作の過程で使用される画材の順番として正しいものを選び，記号で答えなさい。

　　　　　　　　　　　　　　　　　　　　　　　　　　　　　（　　）

　　㋐ ペン→消しゴム→鉛筆
　　㋑ 鉛筆→消しゴム→ペン
　　㋒ 鉛筆→ペン→消しゴム

□ ❷ 黒く塗りつぶす技法を何というか。（　　　　　）

□ ❸ ❷で使うペンの名前を答えなさい。（　　　　　）

□ ❹ 髪のツヤや瞳のハイライトに使ったり，間違えた個所の修正に使ったりする画材を何とい
　　うか。（　　　　　）

□ ❺ つけペンを使用する時，ペン先に何をつけて描くか。（　　　　　）

□ ❻ スクリーントーンは，何でカットするか。（　　　　　）

Step 1 基本チェック ● 20章 映像表現

10分

■ 赤シートを使って答えよう！

❶ 動画の基本 ▶ 教2・3下 p.40-41, 57

☐ 映像表現…動画が，絵画や写真といった［静止］画と異なるのは，［時間］の経過や［動き］が表現されていることである。また，環境音や音楽など，視覚的な表現のみならず［聴覚］的な表現も取り入れることができるのが特徴である。

☐［コマーシャル］…情報を伝えるための映像。商品などの具体的なモチーフや象徴物を用いて，構図や［コマ割り］を工夫しながら，鑑賞者の印象に残るように表現されている。

☐［アニメーション］…動きを連続させて描いた絵を撮影し，画像編集ソフトなどを使うことで作られる。とりわけ，静止画や静止している物体を一コマごとに少しずつ動かしてカメラで撮影し，あたかもそれ自体が動いているかのように作られたものを［コマ撮り］アニメーションと呼ぶ。

☐［プロジェクションマッピング］…［映写機］を用いて，コンピュータで作成した画像を建物に投影する技術。

❷ 動画の作成 ▶ 教2・3下 p.40-41, 57

他の人の権利を守ろう！

☐ 動画作成の注意…撮影禁止の場所では，撮影をしてはいけない。また，他人の顔を無断で撮影・公開すると，プライバシー権や［肖像］権の侵害になることがある。また，映像を編集する際も，静止画や音声や動画など，他人の著作物を無断で使用することで，［著作］権の侵害になることがある。

☐ 企画…はじめに［テーマ］を決めて，ストーリー，登場人物，撮影場所などのアイデアを出し合う。それらを決めたら［構成台本］を作り，これに絵が入っているものを絵コンテと呼ぶ。登場人物のセリフや動作，舞台装置などを記したものを［脚本］（＝シナリオ）と呼ぶ。

☐ 撮影…撮影ショットには，基本的に三つのサイズがある。「引き」の状態で撮影する［ロング］ショット，行動やしぐさを把握できる［ミディアム］ショット，顔の表情がはっきりとわかる［アップ］ショットである。

テストに出る

肖像権・著作権を理解しておこう。

Step 2　予想問題　20章 映像表現

10分
（1ページ10分）

【 動画の基本 】

❶ 動画の基本について，次の各問いに答えなさい。

☐ ❶ 映像によって刺激できる感覚として間違っているものをすべて選び，記号で答えなさい。

（　　　　　　）

　　⑦ 視覚　　　⑦ 聴覚　　　⑦ 嗅覚　　　⑨ 触覚

☐ ❷ 静止画にはなく，映像にしかない要素を二つ答えなさい。（　　　　　，　　　　　）

☐ ❸ 場面ごとの構図や，場面と場面のつなぎのことを何というか。（　　　　　　　）

☐ ❹ 構図によって表現できるものとして間違っているものを，すべて選びなさい。（　　　）

　　⑦ 視点の高さ・向き　　⑦ 登場人物の心理　　⑦ その場面の印象　　⑨ 作品の主題

☐ ❺ 複数の静止画によって動きを表現した動画を何というか。（　　　　　　　　　　）

☐ ❻ ❺の中でも，静止している物体を一コマごとに動かして撮影したものを何アニメーションというか。（　　　　　　　　　）

☐ ❼ 対象物を遠巻きに映すことを「引き」というが，接近して映すことを何というか。

（　　　　　　　　　　）

【 動画作成 】

❷ 動画の制作について，次の各問いに答えなさい。

☐ ❶ 映像をつくる大まかな制作過程を，正しい順になるように，下の語群から選び，記号を並べかえなさい。（　　　→　　　→　　　→　　　）

　　⑦ 編集　　　⑦ 絵コンテ　　　⑦ 物語作成　　　⑨ 撮影

☐ ❷ 学校紹介ムービーをつくるうえで注意すべきこととして間違っているものを選び，記号で答えなさい。（　　　）

　　⑦ 特徴のある場面を映す　　　⑦ 難解な表現を用いてみる。

　　⑦ 分かりやすい構成をする。　　⑨ 印象的な場所を映す。

☐ ❸ プロジェクションマッピングを投影する機材の名称を答えなさい。（　　　　　　）

☐ ❹ 登場人物のセリフ，動作，舞台装置などが書かれたものを日本語で何というか。（　　　）

☐ ❺ イタリア語に由来する❹の別称を，カタカナで答えなさい。（　　　　　　）

☐ ❻ 他人の顔を無断で撮影・公開することで，何の侵害になるか。（　　　　　　）

☐ ❼ 他人の著作物を無断で使用・公開することで，何の侵害になるか。（　　　　　　）

☐ ❽ 次に述べる三つの撮影ショットのうち，「行動やしぐさが分かる」レベルのものの説明として正しいものを⑦〜⑦の中から選び，記号で答えなさい。

　　⑦ ロングショット　　　⑦ ミディアムショット　　　⑦ アップショット

Step 3 予想テスト **20章 映像表現**

30分 /100点 目標 80点

❶ 動画の鑑賞について，次の各問いに答えなさい。

□ ❶ 次のうち，映像で表現できるものとして正しいものを三つ答えなさい。技
　　㋐ 動き　　㋑ 言葉による表現　　㋒ 時間の経過　　㋓ 触覚の表現　　㋔ 香り

□ ❷ 商品を売るために作られる動画を何というか。思

□ ❸ 場面ごとの構図や，場面と場面のつなぎのことを何というか。思

□ ❹ プロジェクションマッピングを投影するために使う機材の名称を答えなさい。思

❷ 動画の説明として正しいものには○，間違っているものには×を書きなさい。 技

□ ❶ ① カメラマン自体が動いて撮影することをカメラワークという。

　　② 構図やコマ割りは，登場人物の心情描写とは関係がない。

　　③ 動画に対し，写真や絵画など動きのないものを静止画と呼ぶ。

　　④ PR動画では，難解な表現を加えて印象づける。

　　⑤ プロジェクションマッピングは，必ず静止画が投影される。

❸ 映像作品の企画について，次の各問いに答えなさい。

□ ❶ 次の文は，何を説明したものか。思

　　① 動画や映像作品を作る際の設計図となるもの。

　　② ①の中でも特に，絵が入っているもの。

□ ❷ 企画段階で特に決めておくべき役割を三つ答えなさい。思

□ ❸ （　　　）にあてはまる語句を，下の語群の㋐〜㋕より選び，記号で答えなさい。技
　　撮影する際はよく下調べをし，撮影禁止の場所で撮影してはいけない。また，撮影
　　が許可されている場所であっても，他人の顔を無断で撮影したり ①（　　　　）
　　したりすると，②（　　　　）侵害になる可能性があるので，注意が必要だ。ま
　　た，静止画，動画，音声，文章など，他人の ③（　　　　）を無断で使用する
　　と，④（　　　　）侵害になる可能性がある。登場人物のセリフや動作，舞台
　　装置が記されているものを日本語で ⑤（　　　）といい，イタリア語由来の
　　⑥（　　　）という呼称でも知られている。

　　┌─────────────────────────────────────┐
　　│ ㋐ 著作物　　㋑ 肖像権　　㋒ 著作権　　㋓ 脚本　　㋔ シナリオ　　㋕ 公開 │
　　└─────────────────────────────────────┘

❹ 動画の撮影・編集について，次の各問いに答えなさい。

☐ **❶** 動画の撮影についての以下の文章の空欄にあてはまる語句として正しいものを下の語群から選び，記号で答えなさい。㊗️技

機材を用意し，①（　　　　　）段階で作成した②（　　　　　）をもとに撮影をする。ここでいう機材とは，カメラやタブレットなどの③（　　　　）機器や，それを固定するための④（　　　　），そして照明やマイクなどの，撮影に必要な機材を指す。⑤（　　　　），演技者，撮影者などの⑥（　　　　）を事前にしておくことで，スムーズな撮影ができる。

> ㋐ 役割分担　　㋑ 構成台本　　㋒ 三脚　　㋓ 監督　　㋔ 企画　　㋕ 撮影

☐ **❷** 次の説明にあてはまる撮影ショットの呼称として正しいものを以下の語群から選び，記号で答えなさい。㊗️技

① 行動やしぐさが把握できる。　② どこにいるのかが分かる。　③ 顔の表情が分かる。

> ㋐ アップショット　　㋑ ロングショット　　㋒ ミディアムショット

☐ **❸** 次の説明文A〜Gは，何について述べたものか。下の語群から選び，記号で答えなさい。㊗️技

A　強調したいことや，特別な表現を文字で表す

B　演技者のセリフや説明などを文章で表現する。

C　演技者のセリフとは別に，状況説明などを音声で入れたもの。

D　演出の一環として付け加えられる音。

E　撮影した動画の中から，使いたい部分だけを切り取る。

F　動画の加工をするする際に，専門的な特殊加工を行うこと。

G　撮影した映像に後から合成された音楽。

> ㋐ 字幕　　㋑ エフェクト　　㋒ トリミング　　㋓ テロップ　　㋔ ナレーション
> ㋕ 効果音　　㋖ BGM

20章

❶	❶ 各3点			❷		6点
	❸		4点	❹		4点
❷	❶ ① 各2点	②	③	④	⑤	
❸	❶ ① 各5点	②		❷ 完答4点		
		❸ ① 各2点 ②		③	④	⑤ ⑥
❹	❶ ① 各3点	②	③	④	⑤	⑥
	❷ ① 各3点	②	③	❸ A 各2点	B	C
	D	E	F	G		

❶ ／23点　❷ ／10点　❸ ／26点　❹ ／41点

Step 1 **基本チェック** ● **21章 仏像** ⏱ 10分

■ 赤シートを使って答えよう！

❶ 仏像　▶ 教2・3下 p.30-31

□ 仏像…［仏教］の教えを表現したもので，人々の祈りが込められた［彫刻］作品である。そのデザインや表現方法は，作られた時代や作者によって異なり，仏像の作者のことを［仏師］と呼ぶ。仏像には如来，菩薩，明王，天部の4種類がある。

□ 鑑賞するときは，その形や材料，そして質感や，展示されている［空間］に注目するだけではなく，顔や［手］の表情から，それぞれの仏像に込められた意味や願いを知ることが大切である。また，細部の表現と全体の両方から受け取るイメージを感じ取り，鑑賞を深めていく。

❷ 手の表現　▶ 教2・3下 p.30-31

□ 仏像を鑑賞する上では，顔の表現だけではなく，豊かな［表情］を見せる手の表現に着目したい。華奢な細い腕や，筋骨隆々とした太い腕，そして人間と同じように二本の腕であったり，複数の腕を持っていたりする。

□ ［合掌］…手を合わせているポーズ。一方で，手を広げているポーズもあり，その手に持っている物にも重要な意味が込められている。武器，霊水の入った瓶，花や玉など，それぞれに込められた意味や思いを理解することが大切である。

□ ［阿修羅像］…三面六臂（三つの顔と，六本の腕）の姿で表現される。［釈迦］の説法を聞き，童心に戻った姿であることが多いが，元来は外敵を威嚇する［鬼神］として表されていた。現在では，その手には何も持っていない状態だが，合掌する真ん中の両手以外の手には，あらゆる象徴物が持たされていた。

□ ［千手観音立像］…千本の手を持ち，これは，どんな生き物も［救済］しようとする慈悲の広大さを表している。

□ ［薬師如来坐像］…様々な手の組み方があり，それぞれ異なる意味を持つ。例えば，「施無畏印（せむいいん）」という，右手を上げ［てのひら］を見せる形は，人々の恐れを除くとされている。

□ 弥勒菩薩半跏思惟像…右手の中指を［頬］に当てるような姿で，思いを巡らす様子で表現されている。

その手のポーズには，どんな意味があるのか？

Step
2 予想問題 ： **21章 仏像**

10分
（1ページ10分）

【 仏像 】

❶ 仏像について，次の各問いに答えなさい。

☐ ❶ 仏像は，どの宗教の教えが反映されているか。（　　　　　）

☐ ❷ 仏像の表現形式は何か。（　　　　　）

☐ ❸ 仏像を次のように観察したとき，どの要素に着目しているか。正しいものを
選び，記号で答えなさい。

① 木材で作られているのか，金属で作られているのかを見分けた。（　　　　　）

② 薄暗い室内に鎮座していた。（　　　　　）

③ 様々なポーズや装飾に気付いた。（　　　　　）

| ㋐ 空間　　　㋑ 質感　　　㋒ 形 |

☐ ❹ 仏像には，大きく分けて何種類があるか。（　　　　　　）

【 手の表現 】

❷ 手の表現について，次の各問いに答えなさい。

☐ ❶ 手を合わせている状態を何というか。（　　　　　）

☐ ❷ 阿修羅像の腕は何本あるか。（　　　　　）

☐ ❸ 阿修羅像の顔立ちは，どのように表現されるか。正しいものを選び，記号
で答えなさい。（　　　　）

㋐ 少年　　　㋑ 少女　　　㋒ 老婆　　　㋓ 翁

☐ ❹ 千手観音像の数多の手は，どのような意味があるか。正しいものを選び，
記号で答えなさい。（　　　）

㋐ 幸運を確実に手に入れる。　　㋑ どのような生き物も救済する。

㋒ あらゆる穢れを払いのける。

☐ ❺ 「施無畏印」は，どのようなポーズか。（　　　　　　　）

☐ ❻ 「施無畏印」のよみがなを，ひらがなで答えなさい。（　　　　　　）

☐ ❼ 観音菩薩像がしばしば手にしている水瓶には何が入っているとされるか。（　　　）

㋐ 万能薬　　㋑ 長寿の酒　　㋒ 霊水　　㋓ 人々の魂

☐ ❽ ❼にはどのような力があるか。正しいものを選び，記号で答えなさい。（　　　）

㋐ 人の寿命を延ばす。　　㋑ 人の命を奪う。

㋒ 穢れを払う。

21章

Step 1　基本チェック　22章 文化遺産

10分

■ **赤シートを使って答えよう！**

❶ 仏像の種類　▶ 教2・3下 p.30-31, 54

☐ ［如来］…悟りを開き，人々を救う存在。手の組み方にさまざまなバリエーションがあり，それぞれ異なる意味を持つ。頭部の特徴的な凹凸は知恵のこぶで，［肉けい］と呼ばれる。首に刻まれている三本のしわは［三道］といい，円満な人格を表している。額には「白ごう」という白く長い巻き毛がデザインされている。

☐ ［菩薩］…悟りを開くために修行をしている段階。菩薩には，さらに52もの階位がある。如来像と同様に，光を放つとされる白ごうがあしらわれている。上半身には，素肌に［条帛］と呼ばれる布を左肩から斜めにかけ，その上に［天衣］と呼ばれる布を羽織っており，これは現代のショールの原型である。下半身には［裳］と呼ばれる巻きスカートのようなものを身に付けている。頭部には宝冠など様々な装飾品を身に付けている。

☐ ［明王］…［如来］が変身した恐ろしい姿。一般的に穏やかな表情で表現されることの多い如来像とは反対に，［憤怒（ふんぬ）］の表情で表現されることが多い。その表情は，仏教に帰依しない民衆を畏怖によって帰依させようとする気迫や，仏教を脅かす煩悩や教えを踏みにじる悪に対する護法の怒りなどを表している。その怒りは，［火焔光］とよばれる背後の炎や，手に持つ武器によっても表現されている。手にしている武器は，迷いや悪を断ち切るためのものである。

☐ ［天部］…仏教を守る神様で，男女の［性別］がある。様々な形態や性格があり，男性神では毘沙門天や増長天，女性神では吉祥天や弁才天などが一例としてあげられる。男性神は憤怒の表情で武器を持ち，［邪鬼］を踏む武将の姿で表現される。女性神は，中国の貴婦人のような姿で表現され，装飾品を身に付けている。

❷ 文化遺産　▶ 教2・3下 p.54

☐ 世界遺産…1972年の［ユネスコ］総会で採択された世界遺産条約に基づいて登録された，文化財，景観，自然などの，人類が共有すべき「顕著な普遍的価値」をもつ物件。

☐ ［文化］遺産…遺跡や歴史的建造物などの，基準を満たした人類の創造物。

☐ ［文化財］…文化遺産とほぼ同義だが，文化財保護法によって保護されている，「歴史的価値」と「芸術的価値」が認められた有形・無形のもの。

☐ ［修復］…自然災害や人的災害などによって破損した芸術品や建築物を，元の姿に戻すこと。制作当時の材料や，最新の技術が駆使される。

Step 2 予想問題 ： **22章 文化遺産**

⏱ 10分
（1ページ10分）

【 仏像の種類 】

❶ 仏像について，次の各問いに答えなさい。

☐ ❶ 4種類の仏像のうち，悟りを開き，人々を救う存在を何というか。（　　　　　　）

☐ ❷ ❶の特徴としてあてはまらないものを1つ選び，記号で答えなさい。（　　　　　）
　　⑦ 肉けい　　④ 三道　　⑦ 白ごう　　⑪ 火焔光

☐ ❸ 52もの階位を持ち，修行をしている段階の存在を何というか。（　　　　　　）

☐ ❹ ❸の服装についての説明として正しいものを選び，記号で答えなさい。（　　　　）
　　⑦ 条帛を，右肩から斜めにかけている。
　　④ 天衣は，ショールの原型といわれている。
　　⑦ 裳は，ドレスの原型といわれている。
　　⑪ 修行段階なので，頭部には装飾品を身に付けていない。

☐ ❺ 如来が変身し，仏教に帰依しない民衆を畏怖によって帰依させようとする気迫や，
　　仏教を脅かす煩悩や教えを踏みにじる悪に対する護法の怒りなど表現されるのは，
　　どの仏像か。（　　　　　）

☐ ❻ ❺の説明として間違っているものを1つ選び，記号で答えなさい。（　　　　）
　　⑦ 憤怒の表情で表現される。　　④ 手に武器を持っている。
　　⑦ 怒りの感情が，煉獄の炎で表現されている。

☐ ❼ 天部が，他の仏像と異なる点は何か。正しいものを選び，記号で答えなさい。（　　　　）
　　⑦ 性別の概念がある。　　④ 異なる宗教の象徴である。　　⑦ 衣服をまとっていない。

【 文化遺産 】

❷ 文化遺産について，次の各問いに答えなさい。

☐ ❶ 世界遺産は，何という機関で採択された条約に基づいて選ばれているか。（　　　　　　）

☐ ❷ 自然遺産に対して，遺跡や歴史的建造物等の人類の創造物を何というか。（　　　　　　）

☐ ❸ 世界遺産についての説明として正しいものをすべて選び，記号で答えなさい。（　　　　）
　　⑦ 有形のものだけが，登録の対象である。
　　④ 移動が不可能な土地や建造物に限られる。
　　⑦ 世界遺産条約の下に保護されている。

☐ ❹ 修復についての説明として正しいものを1つ選び，記号で答えなさい。（　　　　）
　　⑦ 現代の技術や材料は用いられない。
　　④ 元の姿に戻すことを目的としている。
　　⑦ 洗浄は，修復の作業には含まれない。

Step 1　基本チェック　23章 イメージと表現

10分

■ 赤シートを使って答えよう！

❶ イメージから表現する彫刻作品　▶ 教2・3下 p.18-19

□ 彫刻作品…モチーフの観察をもとに［具象］的な形で表現されることがある。一方，空想やイメージをもとに創造された彫刻作品は，［抽象］的な形をしていることが多い。

□ 抽象的な形…イメージをもとにした不思議な形は，形をそぎ落としたり，ぎゅっとつまった［塊］をつくったり，ねじれやバランスなどを工夫することで，動きや［安定感］，そして緊張感が生まれる。

□ イメージの表現…自分が表現したいイメージをより的確に表現するため，形や立体感のみならず，材料が実際に持っている重さや手触りなどの［特徴］を生かすことが大切である。

□ ［オブジェ］…フランス語で，立体作品全般を示す言葉。小型のもののみならず，パブリックアートに分類されるような大型の作品もこれに含む。公園の［遊具］のように，実際に触れたり，登ったりできるものもある。

❷ イメージから表現する絵画作品　▶ 教2・3下 p.12-13, 18-19

□ 光のイメージ…生活の中の光の［変化］に着目し，それにともなう色彩の変化や，その美しさをとらえ，表現する。季節や時刻などの変化によって，その印象は異なり，木漏れ日など，実際に動く光のイメージを観察する。

□ ［印象派］…19世紀後半に開花した芸術運動。その特徴は，それまで重視されてきた対象物の立体感や写実性ではなく，ものの［表面］の光や色彩の変化の印象を表現したことである。この時期には，［チューブ］に入った絵の具が発売され，長時間の屋外制作が可能となり，色彩豊かな［風景］画が多く描かれたことも特徴である。特に，「印象派」の語源となった《印象──日の出》を描いた画家［モネ］は，時間や季節によって変化する光と空気をとらえるため，同じ風景を連作として多く描いた。

□ ［空想］画…実際にものを見て思い浮かんだアイデアや，自分の心の中に持っているイメージを表現した絵画作品。

□ ［シュルレアリスム］…20世紀に開花した芸術運動。ダリやマグリット，そしてエルンストなどの画家が有名で，空想的な世界を描いたり，［偶然］性を活かしたりした表現方法が特徴である。

ゆらぐイメージをどう表現する？

Step 2 予想問題 ・ **23章 イメージと表現**

🕐 10分
(1ページ10分)

【 イメージから表現する彫刻作品 】

❶ イメージから表現する彫刻作品について，次の各問いに答えなさい。

☐ ❶ 「立体作品」を意味するフランス語の表現として正しいものを選び，記号で答えなさい。（　　　　　）

　⑦ サブジェクト　　④ オブジェ　　⑦ モチーフ　　④ ショーズ

☐ ❷ ❶の中でも，公共の場所に設置されるものは何に分類されるか。（　　　　　　　）

☐ ❸ 立体作品には，抽象的な作品と具象的な作品があるが，以下の語群にある例はどちら
に含まれるか。すべてを「①抽象的」か「②具象的」のどちらかにあてはめなさい。

　① 抽象的（　　　　　　　）　　　　② 具象的（　　　　　　　）

　⑦ 金属と石の立方体の組み合わせ　　④ 偉人のブロンズ像　　⑦ 船のレプリカ

　④ うねりながらアーチを描く石

【 イメージから表現する絵画作品 】

❷ イメージから表現する絵画作品について，次の各問いに答えなさい。

☐ ❶ 19世紀に開花した，ものの表面の光や色彩の変化を追求した芸術運動を何というか。
（　　　　　　　）

☐ ❷ ❶の語源となった《印象 ── 日の出》を描いた画家の名前を答えなさい。（　　　　　）

☐ ❸ ダリやマグリットで有名な，20世紀に開花した芸術運動を何というか。
（　　　　　　　）

☐ ❹ 夢の世界や，空想の世界を描いたものを何画というか。（　　　　　　　）

☐ ❺ ❸の潮流でよく用いられる「デペイズマン」という表現の説明として間違っているも
のを1つ選び，記号で答えなさい。（　　　　　）

　⑦ 古い日本の建築物を西洋の画材で描く。

　④ 果物を，石のような質感で描く。

　⑦ 一つの画面の中に，昼の時間帯と夜の時間帯を描く。

　④ 果物を，人が住む家と同じ大きさで描く。

☐ ❻ 目の錯覚を利用して不思議な世界を描いたものを何というか。（　　　　　　　）

☐ ❼ ❻の説明として間違っているものを1つ選び，記号で答えなさい。（　　　　　　　）

　⑦ 見る角度によって見え方が変わる。

　④ 遠近感がゆがめられている。

　⑦ 大小関係が現実のものとは異なる。

　④ 現実のモチーフとは大きく異なる色彩で描かれている。

23章

Step 1 基本チェック 24章 デザインと社会

10分

■ 赤シートを使って答えよう！

❶ 鉄道デザイン ▶ 教2・3下 p.46-47

☐ 鉄道デザイン…鉄道会社から依頼を受けて，列車の外装と［内装］を設計すること。機能的な側面だけではなく，乗客に心地よさを与えるための様々な工夫が必要である。かつて，多くの鉄道デザインは合理化や分業化が進み，似たようなデザインの車両が多かったが，近年では個性的なデザインの車両も増えている。一つのテーマや［コンセプト］にもとづいて，車両のみならず，乗務員のユニフォームや駅舎やプラットフォームにいたるまで，一人のデザイナーが手がける例も見られる。

☐ ［外装］…機能的な観点はもちろん，［美］的な観点もまたデザインに反映されている。アニメキャラクターやご当地キャラクター，そして企業の新商品の写真がデザインされた［ラッピング］車両も近年では見られる。これは，乗客への親しみやすさを考慮したデザインというだけではなく，車体広告としての機能も持っている。

☐ 内装…［視覚］的に訴えかけてくる明るく楽しいデザイン。広さや座席の高さには決まりがあり，快適性と安全性が確保されている。内装や座席に現地の素材を用いることで，地域の特徴を表したり，地域への親しみやすさや癒しの空間を演出したりしている。

新しい鉄道の役割だね。

❷ 街のデザイン ▶ 教2・3下 p.46-47

☐ 私たちが暮らす環境は，［快適］で暮らしやすいようにデザインされている。

☐ ［ユニバーサル］デザイン…一目でメッセージが分かる標識や白線など。国籍・性別・年齢などを問わずに，誰でも公平かつ簡単に使える工夫が必要である。

☐ ［環境］デザイン…自然に寄り添い，自然を取り入れる花壇や街路樹など。広場も道路も，［利便性］ばかりではなく美しい景観が求められる。

☐ ［バリアフリー］デザイン…高齢者や身体障がい者の行動を妨げる障害物を取り除き，生活しやすいようにデザインすること。

☐ ［パブリックアート］…街中に設置されたオブジェや，ユニークな外観の建築物などが見られるケースもある。それらは，街を象徴するランドマークとしての役割や，心地よく楽しい空間を演出する役割を担っている。

Step 2 予想問題 ： 24章 デザインと社会

10分
（1ページ10分）

【 鉄道デザイン 】

❶ 鉄道デザインについて，次の各問いに答えなさい。

□ ❶ 鉄道デザインが及ぶ範囲として正しいものを1つ選び，記号で答えなさい。（　　　　）
　　 ⑦ 外装　　　④ 内装　　　⑦ 外装・内装の両方

□ ❷ 鉄道デザインについて，次の①〜④は，それぞれ何デザインにあたるか。それぞ
　　 れ正しいものを選び，⑦〜⒠のいずれかを答えなさい。
　　 ① 段差のない車内をデザインした。（　　　　）
　　 ② ワンタッチで座席をリクライニングできるレバー。（　　　　）
　　 ③ 山の斜面や形状に沿って配された線路や駅舎。（　　　　）
　　 ④ 電車内に掲示された商業広告。（　　　　）

> ⑦ ユニバーサルデザイン　　④ 環境デザイン　　⑦ バリアフリーデザイン
> ⒠ 視覚伝達デザイン

□ ❸ キャラクターや企業の新商品が外装にデザインされた車両を，何というか。（　　　　　　）

□ ❹ ❸は，乗客に親しみやすさを与えるほか，どのような役割を持っているか。（　　　　　　）

【 街のデザイン 】

❷ 街のデザインについて，次の各問いに答えなさい。

□ ❶ 街のデザインは，（　　　　）で快適で，暮らしやすくデザインすることが重要である。
　　 （　　　　）にあてはまる語句を答えなさい。（　　　　）

□ ❷ 使う人々を考慮し，同時に，自然環境との調和を試みるデザインを何というか。
　　 （　　　　　）

□ ❸ ❷の説明として間違っているものを1つ選び，記号で答えなさい。（　　　　）
　　 ⑦ 木のすき間に建てられたコテージ　　　④ 山の形状に沿ったトンネル
　　 ⑦ リサイクルが可能な容器　　　⒠ 屋上庭園

□ ❹ ユニバーサルデザインとして正しいものには○，間違っているものには×を書き
　　 なさい。
　　 ① 休憩できる広場のベンチ（　　　）
　　 ② 点字ブロック（　　　）
　　 ③ 電車内のつり革（　　　）
　　 ④ 花壇（　　　）
　　 ⑤ 階段の手すり（　　　）

> ユニバーサルデザイン
> の意味を理解しよう！

24章

Step 3 予想テスト ● 24章 デザインと社会

❶ ピクトグラムおよび書体について，次の各問いに答えなさい。

□ ❶ 次の説明にあてはまるものにあてはまるデザインとして適切なものを，下の語群から
選び，記号で答えなさい。技

① この先に踏切りがあることを示す，黄色と黒色でデザインされた標識。

② 一目でそれと分かる非常停止ボタン。

③ 工業製品のために，美しさ，使いやすさ，量産性を考えたデザイン。

> ㋐ 工業デザイン　　㋑ ピクトグラム　　㋒ ユニバーサルデザイン

□ ❷ キャラクターや商業広告がデザインされた車両を何というか。思

□ ❸ ❷の役割を二つ答えなさい。思

**❷ 次の各文のうち，バリアフリーデザインとして正しいものには○を，間違っている
ものには×をつけなさい。技**

□ ❶ ① 車いすでも通りやすく，幅を広くデザインされたワイド型自動改札機。

② 長時間の移動でも疲れにくい，クッション性のあるシート。

③ 遠くからでも目立つ案内表示。

④ 駅のホームの誘導ブロック。

⑤ 内容が印象に残りやすい商業広告。

❶	❶ ①	②	③	❷	
	❸				
❷	❶ ①	②	③	④	⑤

成績評価の観点　技…知識・技能　思…思考・判断・表現

[解答 ▶ p.12]

テスト前 ☑️ やることチェック表

① まずはテストの目標をたてよう。頑張ったら達成できそうなちょっと上のレベルを目指そう。
② 次にやることを書こう（「ズバリ英語〇ページ，数学〇ページ」など）。
③ やり終えたら□に✔を入れよう。
　最初に完ぺきな計画をたてる必要はなく，まずは数日分の計画をつくって，
　その後追加・修正していっても良いね。

	目標		

	日付	やること1	やること2
2週間前	／	☐	☐
	／	☐	☐
	／	☐	☐
	／	☐	☐
	／	☐	☐
	／	☐	☐
	／	☐	☐
1週間前	／	☐	☐
	／	☐	☐
	／	☐	☐
	／	☐	☐
	／	☐	☐
	／	☐	☐
	／	☐	☐
テスト期間	／	☐	☐
	／	☐	☐
	／	☐	☐
	／	☐	☐
	／	☐	☐

キリトリ線

美術 全教科書版

テスト前 ☑ やることチェック表

① まずはテストの目標をたてよう。頑張ったら達成できそうなちょっと上のレベルを目指そう。
② 次にやることを書こう（「ズバリ英語〇ページ，数学〇ページ」など）。
③ やり終えたら□に✔を入れよう。
　最初に完ぺきな計画をたてる必要はなく，まずは数日分の計画をつくって，
　その後追加・修正していっても良いね。

目標

	日付	やること1	やること2
2週間前	／	□	□
	／	□	□
	／	□	□
	／	□	□
	／	□	□
	／	□	□
	／	□	□
1週間前	／	□	□
	／	□	□
	／	□	□
	／	□	□
	／	□	□
	／	□	□
	／	□	□
テスト期間	／	□	□
	／	□	□
	／	□	□
	／	□	□
	／	□	□

全教科書版 美術 | 定期テスト ズバリよくでる | 解答集

アニメーションの背景画

p.3 **Step ❷**

❶ ❶ BADC ❷ セル

❷ ❶ ①⑦ ②⑦ ③⑦ ❷ 監督 ❸ 美術設定

❸ ❶ ⑦ ❷ ㊤

　 ❸ A 三角構図：⑦　　B 対角線構図：⑦

考え方

❶❷ アニメーションの作成では，動くキャラク
　　ターよりも先に背景画が作成される。そし
　　て，その背景画は，映像監督の手による絵
　　コンテの作成から始まり，これは映像の設
　　計図となる。色彩が初めて使われるのは美
　　術ボードを作成する段階である。背景画が
　　完成したら，動くものを描いたセルを合成
　　する。大まかな流れを把握しておこう。

　❸ 美術ボードでは色彩が用いられ，ここで光
　　源の向きや時間帯，そして季節や天気が表
　　現される。また，視点の高さによって構図
　　が変わり，遠近感や心理描写が可能になる
　　ことを覚えておこう。

p.4-5 **Step ❸**

❶ ❶ タップ穴 ❷ セル ❸ D ❹ 美術ボード
　 ❺ 着彩されている ❻ 視点の高さ ❼ 太陽

❷ ❶ ①⑦②㊦③⑦④㊤⑤⑦ ❷ ③④②①⑤

❸ ❶ ①㊤ ②⑦ ③⑦ ④⑦ ⑤⑦

❹ ❶ ①㊤ ❷ ①⑦ ②㊦ ③⑦ ④㊤ ⑤⑦

考え方

❶❷ 動きのない背景を，美術ボードをもとに描
　　いた背景画で表現し，キャラクターや草
　　木などの動くものをセルに描いて合成する。
　　セルはフィルム素材で，タップ穴で固定す
　　る。それぞれの段階で，何がどのような目
　　的で行われるのかの一連の流れを理解して

おくようにしよう。また，背景画で重要と
なってくる構図の仕組みは，他の単元でも
登場する重要事項である。絵コンテと美術
ボードの間に作成するラフスケッチは，ス
タッフ間でイメージを共有する目的で描か
れる。ここで決められる場所の広さなどの
設定を「美術設定」という。

❸ アニメーションの背景画ではあらゆる段階があ
　り，それぞれに決められる事項がある。初めに
　作成される絵コンテでは，構図が決まり，ラフ
　スケッチでは動きが決められる。シナリオで
　はセリフが，美術ボードでは色彩が決定される。

❹ 構図によって表現できるのは，臨場感，視
　点の高さ，視点の向きである。それらによ
　って，登場人物の心情や作品の印象を表現
　することができる。この際，色彩は関係な
　い。安定した三角構図，動きのある対角線
　構図，そして，遠近感を強調する構図など，
　その効果を覚えておこう。

絵と彫刻の表現

p.7 **Step ❷**

❶ ❶ ⑦→⑦→⑦→㊤

❷ ❶ ①× ②○ ③○ ④○ ⑤× ⑥○

❸ ❶ ①⑦ ②㊙ ③⑦ ④⑦ ⑤⑦ ⑥⑦
　 ⑦㊚ ⑧㊤

考え方

❶❷ 絵画作品の制作は，構想を練ることから始
　　まる。この段階では，イメージが明確で
　　なくてもよく，アイデアスケッチを複数描
　　きながらイメージを膨らませていく。この
　　アイデアスケッチは，自由に描き足したり，
　　文字を書き足したりしてもよい。また，表
　　現は自由なものであり，質感や大きさなど
　　を自由に変えてよい。新しい視点を見つけ

1

るためには，見る角度を変えるとよい。
❸ 造形物を鑑賞するときは，その特徴や美しさを発見する。その観察をもとに制作をするときは，モチーフの形や色彩や質感に注目し，特に形に注目するときは，その規則性や連続性に気付き，それを誇張したり単純化したりすることで「そのものらしさ」を表現できる。自然物の形には機能性があることがあり，私たちの日用品や建築物に応用されている。

素描

`p.9` `Step 2`

❶ ❶①㋗ ②㋑ ③㋢ ④㋐
❷ ❶① ❷⑥ ❸ㇴ

考え方

❶ デッサン（＝素描）は，主に単色で描かれるものであり，画材が制限されるものではない。したがって，鉛筆や木炭以外にも様々な画材があり，それぞれに異なる技法や表現がある。ペンで描ける線は細くてかたく，細密描写に向いている。鉛筆はやわらかい線を描くことができ，消しゴムで消すことができるのが特徴である。また，絵の具や墨など，流動性のある画材を筆で運ぶときは，線の太さを変更したり，筆づかいの強弱で表情を変えたりすることができる。
❷ ものを観察して立体的に表現するためには，視点の高さと光源の方向を把握することが必要である。最も光が当たっている面が最も明るく，その反対側が最も暗くなる。白い紙に素描するときは，影の部分に色をのせ，ハイライトの部分は紙の白い色をそのまま残す。

デザインと工芸

`p.11` `Step 2`

❶ ❶①㋑ ②㋒ ③㋢ ④㋛ ⑤㋔ ⑥㋐

❷ ❶㋑ ❷釉薬 ❸㋐ ❹木工

考え方

❶ 様々なデザインの種類の名称と，その目的については暗記必須。年齢・国籍・性別・文化が違っていても，直観的に誰もが使い方が分かるデザインをユニバーサルデザインといい，公共の場所や乗り物など多くの場所に見られる。ポスターや広告など，視覚的に訴えかけてくるデザインを視覚伝達デザインといい，イラストのほかに文字のデザイン（＝レタリング）の要素もある。製品組み立てから使用，廃棄までのすべての工程で環境保全に配慮した製品やサービスをエコデザインという。人々に配慮しながら自然環境に寄り添うデザインを環境デザインといい，人工空間に自然物を取り入れたものや，自然環境の形状に合わせてつくられたものを指す。ある特定の人が感じる不便さ（バリア）を取り除く（フリーにする）ためのデザインをバリアフリーデザインという。生産効率や機能性を兼ね備えたものを工業デザインと呼ぶ。
❷ 工芸品は，工場の大量生産とは対照的に，人（＝職人）の手作業で一点一点作られる。しかし，芸術作品とは異なり，芸術性のほかにも実用性が求められている。素材の美しさや特徴にも着目しよう。

鑑賞

`p.13` `Step 2`

❶ ❶㋑ ❷①㋑ ②㋐ ❸ グラデーション
❹①㋑ ②㋐
❷ ❶構図 ❷抽象的 ❸印象派
❹ インスタレーション ❺ オブジェ
❻ パブリックアート

考え方

❶ 自然物の美しさを鑑賞すると，私たちの生活の中に取り入れられているデザインとの

類似性に気付くことがある。自然物の持つ
形は，美しさだけではなく，機能性も持っ
ているからである。工芸品には，美しい日
本の四季が取り入れられ，色彩や装飾に反
映されている。色彩には暖色と寒色と中性
色があり，自然界の中には，色彩が徐々に
変化していくグラデーションもある。自然
物を観察したときに，すぐに判別できるよ
うにしておこう。

❷絵画作品の鑑賞では，構図によって印象が
左右される。この構図は，画面上のものの
配置によって決まり，視点の高さが高くな
れば見下ろす構図に，視点の高さが低くな
れば見上げる構図になる。実際に空間を表
現した芸術分野では，インスタレーション
やオブジェがある。これらに，印象的な外
観の建築物を含め，「パブリックアート」
と呼ぶ。

焼き物

p.15 **Step ❷**

❶ ❶A 乾燥　B 素焼き　C 本焼き　❷ ゆうやく
❸ 素焼き：⑦　本焼き：⑦　❹ ⑦
❷ ❶ 板づくり　❷ どべ
❸ ❶ ⑦　❷ 赤絵

【考え方】

❶❷ 焼き物の制作では，土を練ることから始め
る。土の中の空気を抜くことが目的で，こ
れによって，焼いたときに割れにくくなる。
土の成形方法は，完成形を想定して，それ
に合ったものを選ぶ。そして，窯で焼く前
に釉薬（ゆうやく）をぬる。
❸ 焼き物の伝統工芸品には，「●●焼き」と
いう風に，地名がついていることが多い。
主要なものは頭に入れておこう。

風景画

p.17 **Step ❷**

❶ ❶ 構図枠（見取り枠）　❷ 移動させたり省略し
たりしてもよい。　❸ 遠近法　❹ 構図
❺ 透視図法　❻ 消失点　❼⑦
❷ ❶ 対角線構図　❷①⑦　②⑦　③⑦　④⑦
③⑦

【考え方】

❶ 風景画で構図を決めるとき，構図枠（見取
り枠）を用いることがある。これによって，
景色をトリミングし，表現したい景色を見
つけやすくなる。しかし，視界にあるもの
は作品の中で移動させたり省略したりして
もよく，自由な表現を優先する。景色には
奥行きがあり，遠近法によってそれを表現
できる。また，消失点と水平線と視点の高
さが一致することも覚えておこう。
❷ 美術史上，それぞれの美意識にあった表現
方法があり，それが構図に表れることが
ある。また，絵の具の重ね方や描き方に
も，時代による変容があり，当時の美意識
や，当時使われていた絵の具の特徴が反映
される。

絵画

p.18-19 **Step ❸**

❶ ❶ 一番明るい：⑦　一番暗い：⑦
❷①D　②CE　③AC
❷ ❶ ⑦→⑦→⑦→⑦→⑦
❷①⑦　②⑦　③⑦　④⑦　⑤⑦　⑥⑦
⑦⑦　⑧⑦　⑨⑦　⑩⑦
❸ ❶①B　②D　③F　④C　⑤E　⑥A
❷⑦⑦
❹ ❶①⑦　②⑦　③⑦　④⑦　⑤⑦　⑥⑦
❷① スパッタリング，コラージュ
② 金網，ブラシ

【考え方】

❶ スケッチでは，形のほかにも立体感を観察
し，それは光が当たる向きを意識すること
で把握しやすくなる。デッサンで使う画材

3

にはぼかせるもの，消しゴムで消せるもの，線がかたいか柔らかいかなどの様々な表情があり，目的に応じて選ぶ。

❷ 風景画を描く順序は，絵や文字でイメージを膨らませてアイデアスケッチをすることから始める。次に，イメージに合った構図を考え，下描きをする。透明水彩によって投影描法で描くときは，明るい順に彩色していく。道や並木の延長線が集合する点を焦点という。これは，視点の高さと一致する。

❸ 絵画の表現には，「何を描くか」と「いかに描くか」の二つの要素に分けることがある。時代背景や美意識の変化によって「何を描くか」が変わり，当時の文化を知るきっかけとなる。そして，当時の流行や使用されている絵の具によって「いかに描くか」が変わってくる。バロックの明暗の対比が強い表現は，均整の取れたルネサンスの表現への反発だし，印象派の明るい厚塗りの風景画は，チューブ入りの絵の具が発売されたことによるものである。

❹ 空想画の表現は，必ずしも空想の中だけでつくられたイメージだけではない。視点を変えたモチーフの観察や，詩や音楽などの特定のきっかけを持っている場合もある。また，複数の技法を用いることで，不思議な表現をすることもできる。

水彩

`p.21` `Step ❷`

❶ ①⑦　②㋔　③㋖　④㋑
❷ ①A 丸筆　B 平筆　②B
❸ ①あらかじめ出しておく　②透明描法
　❸多くする

> 考え方

❶❷❸同じ水彩画でも，使う筆によって様々な表現が広がる。輪郭などの細い線の表現では面相筆を用いて，太い線や面の表現では丸筆や平筆を用いる。紙の地をそのまま残

したいところには，マスキング液やマスキングテープを付着させて，彩色の後にはがす。描き始める前に，パレットの小さい仕切りの部分に絵の具を出しておき，広い部分で混色する。

遠近法

`p.23` `Step ❷`

❶ ①消失点　②目の高さ　③水平線
　④線遠近法　⑤㋑㋐㋓㋒
❷ ①空気遠近法　②小さく描く
　❸後退色
　　具体的な色: 青，緑，紫などの寒色系の色

> 考え方

❶❷風景や卓上の静物画を描く際に，空間を意識するとよい。そこには遠いものと近いものの見え方の違いがあり，それを遠近法によって表現する。ものの大小関係によって，色彩の対比によって，線の向きによって遠近感を表す。線遠近法のことを透視図法ともいい，奥行きを表す側面の線が集合する点を消失点と呼ぶ。

空気遠近法は，近くのものをはっきりと，遠くのものをぼんやりと描く表現方法で，西洋美術の伝統では，青みがかった色で淡く描かれてきた。この時，遠景には寒色系の後退色が用いられ，前景には進出色を用いる。

色彩

`p.25` `Step ❷`

❶ ①㋛　②㋔　③㋖　④㋑　⑤㋐　⑥㋒
　②㋐㋒　❸⑧㋙
　④㋙ 明度　㋑ 彩度　㋒ 色相(色相環)
❷ ①①加法混色　②減法混色　③清色

> 考え方

❶ 色彩は，有彩色と無彩色に分けられる。有彩色には明度・彩度・色相があり，無彩色

には明度しかない。明度が明るさを，彩度
が鮮やかさを表す。似た色どうしを並べて
環状にしたものを色相環といい，正反対に
位置する色を補色と呼ぶ。

❷ 光の混色のように，混色することで明度が
高くなる混色を加法混色といい，三つの色
を均等に混ぜると白になる。絵の具や染料
の混色のように，混色することで明度が低
くなる混色を減法混色といい，三つの色を
均等に混ぜると黒になる。

素材の観察と表現

p.27 **Step ❷**

❶ ❶①⑦ ②④ ③⑦ ④⑦ ⑤⑦ ⑥⑦
　❷⑦→⑦→④→④
❷ ❶⑦× ④× ⑦○ ④○
　❷①④ ②⑦ ③⑦ ④④ ⑤⑦

考え方

❶ モチーフの観察で重要なのは，「そのもの
らしさ」がどこにあるのかに気付くことで
ある。色や形や質感を細部まで観察するこ
とで，それに気づくことができる。実際に
造形するときは，観察からイメージを広げ
て自分の世界観を表現してもよい。

❷ 素材からイメージするときは，表現したい
完成形を想定するのではなく，素材をよく観
察してから制作に取りかかる。素材を，角度
を変えながら観察したり，アイデアスケッチ
を描いたりしながら構想を練るとよい。また，
異なる素材を組み合わせて表現してもよい。

水墨画

p.29 **Step ❷**

❶ ❶①⑦ ②⑦ ③⑦ ④⑦ ⑤⑦ ⑥⑦
❷ ❶淡墨 ❷絵皿 ❸水
　❹①⑦ ②⑦ ③⑦ ④④ ⑤④
　❺和紙
　❻⑦

考え方

❶ 水墨画は，中国で確立された絵画分野で，
墨だけで描かれる表現である。日本では室
町時代に発達した。山の風景を描いたもの
を山水画と呼ぶが，これは必ずしも実際の
風景とは限らず，イメージを組み合わせた
ものも多い。墨の濃淡を水の量によって調
整し，さらに線による表現も組み合わせて
豊かな表現がされている。

❷ 水墨画を描く前に，絵皿に濃さの異なる三
色の絵の具を用意しておく。濃い順に，そ
れぞれ濃墨，中墨，淡墨という。墨の重
ね方や，水や筆の使い方によって，にじ
み，ぼかし，かすれなどの豊かな表現がで
き，墨をのせない場所を余白と呼ぶ。

西洋美術史

p.31 **Step ❷**

❶ ❶⑦
❷ ❶①④ ②⑦(④) ③⑦ ④④ ⑤⑦
❸ ❶① バロック美術：④，⑦
　　② ロココ美術：⑦，④
❹ ❶①④ ②④ ③⑦ ④⑦

考え方

❶ 西洋の中世美術では，宗教に関するものがほ
とんどである。それぞれのキーワードと一緒
に覚えるとよい。ビザンチン美術は，キリス
ト教的要素と東方の要素を含む独特な美術
で，モザイク壁画が特徴的である。ロマネス
ク美術は，10〜12世紀に広まった建築・彫

刻・絵画様式である。バロック美術は，強い色彩・明暗の対比，対角線構図が特徴である。

❷ ルネサンスはフランス語で「再生」を意味する。レオナルド・ダ・ヴィンチ，ミケランジェロ，ラファエロ・サンティなど主要な芸術家は覚えておき，それぞれの代表作を覚えておこう。

❸ ロココ美術は，バロック美術への反発として生まれたものである。ロココ美術には繊細さや優美さがあり，激しい色彩の対比が特徴的なバロック美術とは対照的だと言える。

❹ 近代に入ると，西洋美術は多様さを極めた。それは，描く対象や描き方にも特徴が表れ，時代背景や特徴と一緒に，それらの名称を答えられるようにしておこう。

西洋美術史

p.32-33 **Step ❸**

❶ ❶① ビザンチン美術　② ロマネスク美術　③ ゴシック美術　❷ モザイク壁画　❸ 大きい，ステンドグラス

❷ ❶①×　②○　③○　④×　⑤○

❸ ❶① バロック　② ロココ　❷ ⑦，⑦，⑤
❸① ⑦　② ⑦　③ ⑦　④ ⑦　⑤ ⑤　⑥ ⑦

❹ ❶① ⑦　② ⑦　③ ⑦　④ ⑦　⑤ ⑤　⑥ ⑦
❷① ⑦　② ⑦　③ ⑦
❸ A ⑤　B ⑦　C ⑦　D ⑦
　 E ⑦　F ⑦　G ⑦

考え方

❶ ローマの美術に東方の文化を取り入れたキリスト教美術をビザンチン美術。重厚な石壁と暗い内部空間を特徴とする潮流をロマネスク美術，尖塔アーチを取り入れて高くそびえ立つ，ステンドグラスが特徴的な建築をゴシック美術と呼ぶ。ビザンチン美術の内部装飾としてはモザイク壁画が特徴的である。

❷ ルネサンス美術には，北方ルネサンスやイタリアルネサンスなどの分類が可能だが，

「再生」という意味を持ち，中世の厳しい戒律への反発として生まれた。代表的な画家の名前と，それぞれの代表作は答えられるようにしておこう。

❸ バロック美術を代表する画家にはベラスケス，グレコ，レンブラントがおり，明暗や色彩の強い対比が特徴的である。ロココを代表する画家には，フラゴナール，ワトー，ブーシェがいる。その優美で繊細な表現はバロックとは対照的である。

❹ モネ，シスレー，ルノワールは印象派，ルドン，モロー，ベックリンは象徴主義，ターナー，フリードリッヒ，ドラクロワはロマン主義，クールベ，ミレー，ドーミエは写実主義，ダヴィッド，アングル，ジェラールは新古典主義，ロセッティ，ハント，ミレイはラファエル前派の画家である。それぞれの代表作を画像で確認し，それぞれの作品の特徴をつかんでおこう。

工芸

p.35 **Step ❷**

❶ ❶ ⑦　❷ ⑦　❸ ⑦　❹ ゆうやく　❺ ⑦

❷ ❶ ⑦　❷ 蚕の繭
❸ ミョウバン（または「灰汁」）　❹ 色糸
❺ ⑦

考え方

❶ 工芸品は，機械によって大量生産される工業製品とは対照的なものである。職人の手によって，一点一点，手作業でつくられ，芸術性と実用性の両方が考慮されている。美しい四季のある日本では，その季節に応じたデザインがされている。使われる素材も様々で，金属，粘土，木材，革など，それぞれ異なる特徴がある。

❷ 長い歴史を持つ伝統工芸であっても，色や形などが，現代風にアレンジされることがあり，国外に輸出されることもある。絹織物は絹糸を織ったもので，蚕の繭から生産

④ ①① ④ ② ② ⑦ ⑦, ④, ⑦
③①× ②○ ③× ④○ ⑤○

❶ 工業デザイン，ユニバーサルデザイン，バリアフリーデザイン，エコデザイン，視覚伝達デザイン，環境デザインといった主要なデザインの名称，目的，例を答えられるようにしておく。特に，語感の似ているエコデザインと環境デザインを混同しないように注意。

❷❸ 視覚伝達デザインでは，文字が大きな比重を占める。文字を芸術的にデザインすることをレタリングといい，同一の画面で統一された文字のデザインを書体(=フォント)という。一方，文字を用いずに色と形だけで情報を伝えるものをピクトグラムといい，危険を表す表示や障害物のデザインなどに多く見られる。強いイメージを伝えるときは，色彩のコントラストを上げたり，オノマトペを用いたりする。

❹ 鉄道は，安全性と快適性が求められる。また，国籍や年齢や性別など，多種多様な乗客が利用する，公共性の高いものでもある。そのため，誰もが安全に公平に，そして簡単に利用できるようにしなくてはならない。シート，吊革，手すりなど，一目で使い方が分かるように工夫されている。また，身体障がい者用の段差のない床や点字付きの扉など，バリアフリーデザインも見られる。

生活とデザイン

p.37 **Step ❷**

❶ ❶ 視覚伝達デザイン **②** ⑦
❸① 商業 ② 政治 ③ 行事 ④ 啓蒙
❹ バリアフリーデザイン **⑤** ④ **❻** ④
❷ ❶ ユニバーサルデザイン **②** ⑦
❸ ピクトグラム **❹** ⑦ **⑤** ④

❶ ポスター，広告，本の表紙など，視覚に訴えかけるデザインを視覚伝達デザインという。使用目的は，商業，政治，行事，啓蒙など，多岐にわたる。色の使い方やレタリング，そしてそれらの配置など，どのような工夫がされているのか理解しよう。バリアフリーデザイン，工業デザイン，など，デザインの種類の名称，目的，例などを答えられるようにしておく。

❷ 公共の場所や，公共の乗り物の車内などで，国籍，年齢，性別問わず，誰でも安全に公平に使えるデザインをユニバーサルデザインという。ユニバーサルデザインには7つの原則があるので，暗記はせずとも，その内容を理解しておこう。それぞれのデザインには目的がある。製品を見たときに，誰を対象としたどんなデザインなのかを判断できるようにしておく。

生活とデザイン

p.38-39 **Step ❸**

❶ ❶① ④ ② ⑦ ③ ② ④ ② ⑤ ② ⑥ ⑦
②① ⑦ ② ⑦ ③ ④
❸ A 公平 B 柔軟 C 簡単 D 情報 E 危険
F 負担 G 空間 **❹** ④
❷ ❶① ⑦ ② ⑦ ③ ④ **②** セリフ **❸** 色，形
❸ ❶① ○ ② × ③ × ④ ○ ⑤ ○

浮世絵

p.41 **Step ❷**

❶ ❶ ⑦ **❷** 江戸時代 **❸** ⑦ **❹** ②
❷ ❶ 版元 **②** 絵師 **❸** ④ **❹** 彫師
⑤ ⑦ **❻** ④

❶ 浮世絵は，江戸時代に盛んになった木版画である。一般的には，多版多色刷りで制作

されたものを指す。紙本彩色と絹本彩色は肉筆画で，それぞれ，紙と絹の布の上に描かれる。石版画はリトグラフと呼ばれるもので，浮世絵の技法としてはあてはまらない。描かれたモチーフは，日本の名所，歌舞伎役者，街の美人など庶民の文化であり，当時の流行を知る手掛かりとなる。

❷ 浮世絵の制作は，版元が企画と発注をしたのちに分業で行われる。一般的に作者として知られているのは絵師であり，墨一色で版下絵を描く。そして，彫師は，版下絵を版木に写し取り，色版は，色の数だけ増えていく。摺師は，面積が小さい順に摺っていき，「ばれん」を使って円を描くように摺る。

人体の表現

p.43 **Step ❷**

❶ ❶ のびる…（躍動感）　ためる…（緊張感）
❷ 連写機能　❸ クロッキー　❹ 重心
❺ ① 筋肉　② 関節　❻ ⑦
❷ ❶ 心棒　❷ 針金（ワイヤー）
❸ しゅろ縄や麻紐を巻き付ける。
❹ へら　❺ ⑰, ⑦, ⑨, ⑨, ⑨, ⑦

考え方

❶ 人体の動きは，大きく分けて「のびる」と「ためる」の二つに分けることができる。前者には「躍動感」，後者には「緊張感」がある。その動いている人体をじっくり観察するためには，カメラの連写機能を使って写真撮影をするとよい。また，短時間のうちに，全体の印象を素早く描くことをクロッキーという。細部を描かなくても，筋肉のボリュームや関節の位置や向きを観察して描くことで，人体らしさを表現することができる。

❷ 粘土を用いて人体の模型を作るときは，まず土台の上に，針金で骨組みとなる心棒を作る。その際，関節の位置や向き，そして

長さの比率に注意する。そこにしゅろ縄や麻紐を巻き付け，その上に粘土で肉付けしていく。筋肉のボリュームを意識しながら粘土を付け，細部は最後にへらで形作る。

人体の表現

p.44-45 **Step ❸**

❶ ❶ ① ⑦　② ⑦　③ ⑦　④ ⑦　⑤ ⑦　⑥ ⑦
❷ ① ⑦　② ⑨　③ ⑦
❸ A 重心　B 筋肉　C 関節　D 印象　E 骨格
　 F 向き　G 細部
❹ ⑦
❷ ❶ ① ⑨　② ⑦　③ ⑦　❷ パルミジャニーノ
❸ ためる…緊張感　のびる…躍動感
❸ ❶ ⑦⑨⑨⑦⑦
❹ ❶ ① 心棒　② 針金（ワイヤー）
❷ しゅろ縄や麻紐を巻き付ける。
❸ ① ×　② ○　③ ×　④ ×　⑤ ○

考え方

❶ 人体は，筋肉と関節によって，様々な動きや表情を見せる。あらゆる動きが「のびる」動きなのか，「ためる」動きなのか，見分けられるようにしておこう。「のびる」動きには躍動感があり，「ためる」動きには緊張感がある。構想を練るときはアイデアスケッチをしたり，大まかな全体像をつかむときはクロッキーをしたり，動いている最中の体の形を知る上ではデジタルカメラの連写機能を利用したりするとよい。

❷ 時代や潮流の変化によって，人体の表現の仕方は異なる。解剖学の研究にもとづくルネサンス期の作品でさえ，誇張や理想化がされ，その後開花したマニエリスムでは，解剖学的に正確な人体が意図的にゆがめられた。19世紀に開花した写実主義では，それらの主観的な表現が排除され，写実的な表現が好まれた。

❸❹ 粘土で立体作品を造形するときは，土台を用意する。特に，動いている人体を表現す

るときは，針金でつくる心棒で骨格を表現する。この時，どこにどんな関節があるのかを意識する。粘土で肉付けをするときは，細部を作り込まず，重心や筋肉のボリュームを意識する。細部の細工は，へらを使う。

パブリックアートと建築

p.47 **Step ❷**

❶ ① パブリックアート　② 岡本太郎
　③ 建築物　④①㊤　②㋑　③㊤　④㋒
　⑤ 公共の
❷ ①㋑　② バリアフリーデザイン
　③ ユニバーサルデザイン
　④①㋑　②㋒　③㋐

─────────────

考え方

❶ 公園や街中などの公共の場に存在する，オブジェや壁画，そして奇抜な外観の建築物などの芸術作品をパブリックアートという。多くの人々が利用する公共の場所に展示されるため，屋内で鑑賞する作品と比べて大きい傾向にあり，ランドマークのような存在感を示すことが多い。また，パブリックアートの中でもどの分野のものなのかは，作品のタイトルから推測することもできる。「〜館」，「〜教会」，「〜塔」のようなタイトルは建築物を連想させ，「〜図」は壁画もしくは天井画を連想させる。

❷ 空間デザインでは，利用する人々を配慮した空間のデザインである。公共の場所では，国籍・性別・年齢が様々な人々が利用することが想定されるため，誰でも簡単に公平に利用できるようにユニバーサルデザインが採用されている。空間デザインの中でも，自然環境との調和を試みるものを環境デザインという。

パブリックアートと建築

p.48-49 **Step ❸**

❶ ①①㋑　②㋒　③㋐　② 公共の
　③ 技法: テンペラ　形式: 壁画
❷ ①①○　②×　③○　④○　⑤×
❸ ①①㋑　②㋐　②㋐, ㋑, ㊤
　③①㋑　②㋐　③㋙　④㋒　⑤㊤
❹ ①① スペイン　② リヒャルト・ワーグナー
　③ サグラダ・ファミリア大聖堂　④ 自然
　⑤ 植物　⑥ 曲線的
　②①㋑　②㋐　③㋒
　③A㋐　B㋙　C㊤　D㋕　E㋒　F㋑　G㋖
　④ サルヴァドール・ダリ

─────────────

考え方

❶ パブリックアートには，建築物，オブジェ，壁画，天井画などがある。作品の画像を見たときに判断できるようにしておこう。また，それぞれの特徴と作品の例を答えられるようにしておく。パブリック(public)が「公共の」という意味を持つように，それらは公共の場所に存在し，大きな存在感を持つ。

❷ オブジェ(object)は，「物体」を意味するフランス語である。あらゆるパブリックアートの作品の中でも，どれがオブジェに分類されるのかを判断できるようにしておこう。現代アートの展示のように触れられるもの，公園の遊具のように上に登れるものがあること，インスタレーションとの関連などを理解しておく。

❸❹ アントニ・ガウディは，近代を代表するスペイン人の建築家。彼の建築物・装飾デザインは有機的かつ曲線的で，それは自然をモチーフとしていることが多い。そして，ネオゴシック様式と東洋の技術を融合した独自なものである。代表作の《サグラダ・ファミリア大聖堂》は，現在も未完成のままであるが，世界遺産に登録されている。

▶本文 p.50-55

漫画

p.51 **Step ❷**

❶ ①⑦　②構図　③フィルム　④効果線

⑤①⑦　②⑦　③①

⑥擬声語(オノマトペ)　❼①

⑧吹き出し

❷ ①⑦　②ベタ　③筆ペン　④ホワイト

⑤インク　⑥カッター

考え方

❶ 漫画の表現は，キャラクターデザインやストーリーだけではない。漫画のイラストが描かれる領域をコマと呼び，大きさや形や配置を工夫することで，雰囲気や時間の流れを表現することができる。また，登場人物と背景を含めた構図では，視点の高さや心理描写，そして臨場感などを表すこともできる。また，背景や服の部分に貼りつけるスクリーントーンでは，点の大きさによって濃淡を変えることができ，効果線は，臨場感や心理描写をするのに効果的である。

❷ 漫画の伝統的な描き方は，ペンとインクによる仕上げである。制作過程の初めには，鉛筆による下書きをし，その上から，インクを付けたペンで仕上げていく。インクが乾いた後に，下描きの線を消す。黒一色で塗りつぶす部分をベタといい，筆ペンで塗りつぶすことが一般的である。ハイライトや修正にはホワイトを用いる。

映像表現

p.53 **Step ❷**

❶ ①⑦，①　②時間(の経過)，動き

③コマ割り(カット割り)　④①

⑤アニメーション

⑥コマ撮りアニメーション　❼寄り

❷ ①⑦→①→①→⑦　②①　③映写機

④脚本　⑤シナリオ　⑥肖像権　❼著作権

⑧①

考え方

❶ 映像には，静止画にない時間の経過と動きの要素がある。また，視覚的要素だけではなく，音声による聴覚的要素が含まれることも多い。コマ割り(カット割り)は，場面と場面の区切りを指すもので，その場面の印象を大きく左右する。静止している物体を一コマごとに動かして撮影したアニメーションを特に，コマ撮りアニメーションと呼ぶ。

❷ 初めに物語作成に始まり，映像の制作自体は映像監督の手による絵コンテの作成から始まる。これは，映像全体の設計図となる。その後に，実際に撮影をし，それを編集する。人物を撮影するときは，表現したいイメージに合わせてロングショット，ミディアムショット，アップショットの中から最も適した撮影ショットを選ぶ。

映像表現

p.54-55 **Step ❸**

❶ ①⑦，①，⑦　②コマーシャル(動画)

③コマ割り(カット割り)　④映写機

❷ ①○　②×　③○　④×　⑤×

❸ ①① 構成台本　②絵コンテ

② 監督，演技者，撮影者(カメラマン)

③①⑦　②①　③⑦　④①　⑤①　⑥⑦

❹ ①① ①　②①　③⑦　④⑦　⑤①　⑥⑦

②①⑦　②①　③⑦

③A① B⑦ C① D⑦ E⑦ F① G①

考え方

❶ 絵画作品や写真作品にない要素として，コマ割り(カット割り)による時間の経過と，動きがある。映像作品では視覚的な表現に加えて，音声や登場人物のセリフなどの聴覚的表現も可能である。映像を編集する段階では，テロップや字幕によって言葉による表現を強調したり，撮影で収録されて

いない音声をナレーションとして吹き込んだりすることもできる。

❷ 動画の仕組みと，目的，そして撮影や上映の仕方を一通り覚えておこう。特に，構図やコマ割りについては，他の単元でも登場する重要事項である。

❸ この項目は，映像制作の企画・撮影にともなう法律についての問題である。他人の顔を無断で撮影したり公開したりすると肖像権の侵害になる恐れがある。また，撮影した映像を編集するときに，他人の著作物（音声，文章，画像等）を無断で使用すると，著作権の侵害になる恐れがある。

❹ 撮影の工程では，企画段階で作成した構成台本にもとづいて撮影を進めていく。撮影に備えて，事前に役割分担を決めておくとよい。撮影ショットでは，行動やしぐさが把握できるミディアムショット，どこにいるのかが分かるロングショット，顔の表情がわかるアップショットがある。映像を編集する際の操作は，トリミングやエフェクトなどの基本事項は答えられるようにしておく。

仏像

p.57 **Step ❷**
❶ ① 仏教 ② 彫刻 ③①⑦ ②⑦ ③⑦
④ 4種類
❷ ① 合掌 ② 6本 ③⑦ ④⑦
⑤ 右手を見せるポーズ ⑥ せむいいん
⑦⑦ ⑧⑦

考え方

❶ 仏像は，仏教の教えが反映されている彫刻作品である。多くの場合，寺院に展示されており，ポーズの意味や質感と共に，空間にも着目する。4種類ある仏像の名称，性格，関連する象徴物を理解しておこう。

❷ 仏像の手の組み方（ポーズ）にはたくさんの種類があり，その中でも代表的な，手を合わせる組み方を合掌という。阿修羅像に

は腕が六本あり，真ん中の二本の手は合掌している。一般的には美少年の姿で表現される。千手観音像の数多の手は，どのような生き物も救済するという意味があり，薬師如来などに見られる右手の手のひらを見せる手の組み方は，施無畏印といい，見る者の不安を取り除くという意味がある。

文化遺産

p.59 **Step ❷**
❶ ① 如来 ② ⑤ ③ 菩薩 ④⑦ ⑤ 明王
⑥⑦ ⑦⑦
❷ ① ユネスコ ② 文化遺産 ③⑦⑦⑦ ④⑦

考え方

❶ 4種類の仏像のうち，悟りを開き，人々を救う存在を如来という。菩薩は，修行をしている段階の存在で，52の階位がある。明王は，如来が変身した存在で，憤怒の表情をしている。天部は仏教の神様で，性別の概念がある。男性神は怒りの感情を表し，手には武器を持っている。

❷ 世界遺産は，フランスのユネスコで採択された世界遺産条約によって保護されているものであり，自然遺産，文化遺産，複合遺産がある。文化遺産は，人工的に作られた不動産である。経年劣化や破損が見られる場合は，当時の材料と現代の技術を駆使して，修復がされる。

イメージと表現

p.61 **Step ❷**
❶ ①⑦ ② パブリックアート ③①⑦，⑤ ②⑦，⑦
❷ ① 印象派 ② モネ ③ シュルレアリスム
④ 空想画 ⑤⑦ ⑥ トリックアート ⑦⑤

考え方

❶ イメージから立体作品を作る場合，抽象的な形態をしていることが多い。立体作品をオブジェといい，奇抜な建築物や壁画・天井画とともにパブリックアートの一つに数えられる。彫刻作品には具象的なものと抽象的なものがあり，作品を鑑賞した際に，どちらに分類されるのか判断できるようにしておこう。

❷ 絵画作品によってイメージを表現するときは，光や色彩のゆらぐ印象を表現する方法と，空想のイメージを具象的に描く方法がある。前者は，19世紀に開花した印象派に代表され，モチーフの立体感や写実性よりも表面の色彩や光の印象が描かれた。後者は，とりわけ20世紀のシュルレアリスムの画家たちに好まれ，空想の情景が描かれた。それぞれの代表的な画家や，その代表的な作品名を答えられるようにしておこう。

デザインと社会

p.63　　Step ❷

❶ ❶ウ　❷①ウ　②ア　③イ　④エ
❸ ラッピング車両　❹ (車体) 広告
❷ ❶ 安全　❷ 環境デザイン　❸ ウ
❹①○　②×　③○　④×　⑤○

考え方

❶ 鉄道デザインは，鉄道会社から依頼を受けて，内装と外装の両方をデザインすること。機能的な側面だけではなく，乗客を配慮した心地よさの演出や利用しやすさ，そして親しみやすさが求められる。近年では，外装に美的な視点が求められるようになっており，新商品やキャラクターなどが車両全体にデザインされたものをラッピング車両という。

❷ 街のデザインは，安全性と快適さが求められる。視覚に訴えかける視覚伝達デザイン，あらゆる国籍・年齢・性別の人が公平に利

用するためのユニバーサルデザイン，高齢者や身体障がい者の行動を妨げる障害物を取り除き，生活しやすいようにするためのバリアフリーデザイン，利用する人々に配慮しつつ自然環境との調和を試みる環境デザインなど，多様なデザインが共存している。ランドマークとして機能する奇抜な建築物や，オブジェなども，街を彩るデザインの一部である。

デザインと社会

p.64　　Step ❸

❶ ❶①イ　②ウ　③ア　❷ ラッピング車両
❸ 親しみやすさを与える役割，車体広告としての役割
❷ ❶①○　②×　③×　④○　⑤×

考え方

❶ 視覚伝達デザインは，視覚的に印象に残るように設計されるため，色彩の使い方や文字のデザイン(レタリング)，オノマトペ，図や文字の配置などの工夫がされる。ピクトグラムは，文字を使わずに色彩と形だけで情報を伝えるもので，標識などに見られる。ポスターのデザインでは，キャッチコピーを印象づけるものなので，文字の配置やレタリングの工夫がされる。

❷ ❸ バリアフリーデザインは，高齢者や身体障がい者の行動を妨げる障害物を取り除くデザインで，公共の施設や乗り物によく見られる。段差のない床や，車いす用の手すり，点字ブロックなどが例に挙げられる。駅舎という空間が，自然環境と調和している場合，環境デザインの一面を持っていることになる。

テスト前 ☑ やることチェック表

① まずはテストの目標をたてよう。頑張ったら達成できそうなちょっと上のレベルを目指そう。
② 次にやることを書こう（「ズバリ英語〇ページ，数学〇ページ」など）。
③ やり終えたら□に✓を入れよう。
　最初に完ぺきな計画をたてる必要はなく，まずは数日分の計画をつくって，
　その後追加・修正していっても良いね。

目標

	日付	やること1	やること2
2週間前	／	☐	☐
	／	☐	☐
	／	☐	☐
	／	☐	☐
	／	☐	☐
	／	☐	☐
	／	☐	☐
1週間前	／	☐	☐
	／	☐	☐
	／	☐	☐
	／	☐	☐
	／	☐	☐
	／	☐	☐
	／	☐	☐
テスト期間	／	☐	☐
	／	☐	☐
	／	☐	☐
	／	☐	☐
	／	☐	☐

テスト前 ☑ やることチェック表

① まずはテストの目標をたてよう。頑張ったら達成できそうならちょっと上のレベルを目指そう。
② 次にやることを書こう（「ズバリ英語〇ページ，数学〇ページ」など）。
③ やり終えたら□に✓を入れよう。
　最初に完ぺきな計画をたてる必要はなく，まずは数日分の計画をつくって，
　その後追加・修正していっても良いね。

	目標

	日付	やること1	やること2
2週間前	／	☐	☐
	／	☐	☐
	／	☐	☐
	／	☐	☐
	／	☐	☐
	／	☐	☐
	／	☐	☐
1週間前	／	☐	☐
	／	☐	☐
	／	☐	☐
	／	☐	☐
	／	☐	☐
	／	☐	☐
	／	☐	☐
テスト期間	／	☐	☐
	／	☐	☐
	／	☐	☐
	／	☐	☐
	／	☐	☐

キリトリ線

美術 全教科書版

QRコードのページに登録すると，「ぴたリンク」からも表をダウンロードできるよ